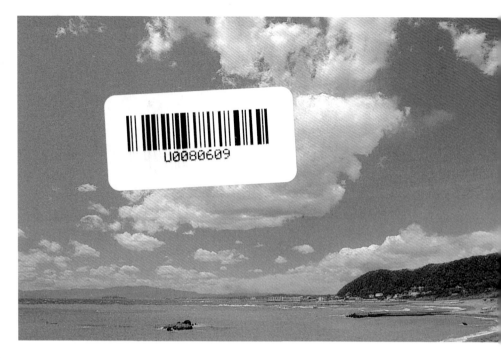

附
攝影
重點

由素人攝影邁向專業攝影！

第一次使用
數位單眼

Contents

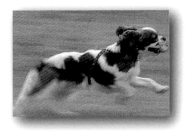

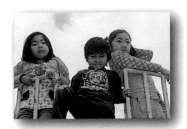

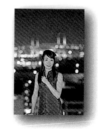

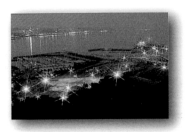

Contents

▶數位單眼相機的各部位名稱

第一次使用相機，如果沒有說明書對照，恐怕對操作會造成很大困擾。如果不了解相機的各部位名稱，那麼也會變成不知道如何閱讀說明書。依製造廠商或機種，名稱略有差異，不過主要的功能都是一樣的。先記住經常使用的部分。

拍攝模式轉盤
選擇曝光模式或場景模式。

快門按鈕
按壓就拍攝。要使用單點AF，在半壓快門狀態下即可鎖定AF。

主開關
電源開關。

自拍指示燈（AF補助光）
自拍攝影時，告知按下快門時機的燈。一般都兼具防止紅眼、AF補助光的功能。

內建閃光燈
需要閃光燈時，會自動啟動。

閃光燈彈出按鈕
以手動啟動閃光燈的按鈕。

鏡頭釋放按鈕
邊壓邊旋轉鏡頭來進行折卸。

前轉盤
設定快門速度或光圈值等。有的機種還可以做其他的選擇、設定。

光圈鈕（預覽preview）
按此，在觀景窗內會標示實際設定F值光圈縮小時的畫像。

AF模式切換開關
從單點AF（S）、連續AF（C）、手動（M）做選擇。

屈光度調節轉鈕
觀景的AF標記可以清楚的看到一般，配合自己的視力作調整的轉鈕。也有轉盤式或槓桿式的。

觀景窗接眼部
為了觀景的透明窗。

選單按鈕
進行各種設定時，在液晶螢幕上叫出選單的按鈕。

播放按鈕
播放攝影影像時按壓。

刪除按鈕
刪除攝影影像的按鈕。

AF／AE鎖鈕
在焦點固定AF鎖時，或曝光固定AE鎖時使用。

設置按鈕
有的製造廠商把它稱為設定按鈕。按壓設定十字鍵所選擇的項目。

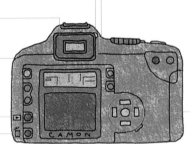

液晶螢幕
設定各種模式，或播放攝影的畫面時使用。依機種，也有即時觀景（Live View，※）的功能。

十字鍵
上下左右按壓，進行各種選單的選擇或AF標記、影像播放的表示等。

※所謂即時觀景（Live View），是把感光元件所接收的信號，隨時可以從液晶螢幕看到的功能。小型數位相機自不待言，但是單眼相機在構造上，以不搭載即時觀景功能的機種居多。

▶所謂曝光，是光圈和快門速度的組合

照片的明亮度，是依感光元件所吸入的「光量」而有所改變。光量不足就變成暗沉的照片（曝光不足），太多就變成過亮的照片（曝光過度）。而且，決定該「光量」的，就是「光圈」和「快門速度」的組合。為了吸入「適當的光量」，開啟光圈拍攝，快門速度就要變快；縮小光圈拍攝，就要把快門速度變慢。亦即，拍攝適當明亮度的照片（適當曝光），有幾種的「快門速度」和「光圈」的組合。所謂「曝光」，就是指這種「光圈」和「快門速度」的組合。

光圈＋低速快門
從前面到後面都可以對到焦（全焦點攝影）之下要以縮小光圈來拍攝，但快門速度要變慢，才能變成適當的明亮度。

 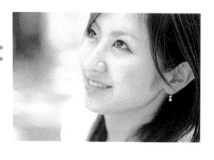

開啟光圈＋高速快門
想要使背景充分形成散景，就要開放光圈來拍攝。因為開放光圈，如果不把快門速度變快，就會變成過於明亮的照片。

快的快門速度的表現
使用快的快門速度時，連活動快速的被攝體也像靜止（凍結）一般被清晰地拍攝。適合運動攝影等。

慢的快門速度的表現
使用慢的快門速度時，將使被攝體產生重影，也會發生相機振動現象，不過，利用這種表現可拍攝出非現實性的影像。拍攝水的流動就常使用這種方式。

▶ 交換鏡頭享受表現

單眼相機的魅力之一，就是「能夠交換鏡頭」。更換鏡頭，可享受各式各樣的表現。超廣角或望遠鏡頭，可作個性化表現的特殊鏡頭等，從各公司的商品系列中自由選擇自己想使用的鏡頭。比起無法交換鏡頭的一體型相機，更能更加豐富地表現世界。

▶ 鏡頭的種類與焦點距離

鏡頭，依焦點距離可分為廣角、標準、望遠。所謂焦點距離，就是從鏡頭的主點到對準焦點的焦點面（可認為是感光元件）距離。該焦點距離越長，被攝體就被照得越大；焦點距離越短，就照得越小。在35mm軟片相機，認為接近人的視覺畫角的50mm為「標準」，但多數的數位相機是以30～40mm左右的焦點距離相當於標準鏡頭。比這標準短的為廣角，長的為望遠。

廣角鏡頭可拍攝寬廣的範圍，望遠鏡頭則是可以把遠方的被攝體加以特寫。可拍攝到的範圍，稱為「畫角」。

廣角　　　　　標準　　　　　望遠

使用17mm攝影　　使用55mm攝影　　使用135mm攝影　　使用200mm攝影

▶ 所謂明亮鏡頭是指甚麼鏡頭呢？

所謂「明亮鏡頭」，是指「開放F值為明亮的鏡頭」。所謂「F值」，是指鏡頭的「光圈值」，把光圈開啟到最大限度時的值稱為「開放F值」。在鏡頭的型錄上所記載的「F1.4」就是開放F值，該數字越小，越是「開放F值明亮鏡頭」。

▶ 明亮鏡頭的優點為何呢？

明亮鏡頭，一次可以吸入大的光量，因此可使用高速的快門速度。因為對焦淺，可使背景產生大幅的散景。只是，明亮變焦鏡頭的生產成本較高，以致於難於小型化。為此，和單焦點鏡頭相比較，變焦鏡頭有開放F值較暗沉的傾向。

使用F1.8明亮鏡頭，和F4暗沉鏡頭的比較。使用明亮鏡頭，可使草皮產生漂亮的散景。

使用暗沉鏡頭攝影　　　　使用明亮鏡頭攝影

▶35mm軟片相機和數位相機的畫角

聽說，數位相機對望遠比較有利。這是感光元件比35mm軟片小所致（除了搭載全片幅的感光元件的機種之外）。如圖所示，即使使用相同焦點距離的鏡頭，但數位相機比35mm軟片的畫角（拍攝的範圍）狹小。亦即，畫面變得更長。

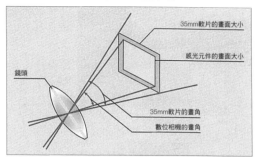

感光元件比35mm軟片小的情況下，畫角就變狹小。35mm軟片相機的200mm鏡頭在數位相機的表現下，也有變成1.3倍到1.5倍焦點距離的情形。

使用35mm軟片相機攝影

35mm的鏡頭

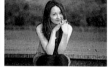
200mm的望遠鏡頭

使用數位單眼相機攝影

35mm的標準鏡頭

200mm的望遠鏡頭

▶使用Ａ模式或Ｓ模式拍攝看看

相機能夠自動算出適當曝光的功能稱為AE（自動曝光），但是，除了熟悉的程式模式（Ｐ模式）以外，還有2種AE模式。首先是由攝影者決定光圈，相機配合此光圈設定快門速度的「光圈優先模式（Ａ模式）」。

攝影者決定快門速度，相機配合此速度設定光圈的，就是快門速度優先模式（Ｓ模式）。此外，也有由攝影者自己決定光圈和快門速度作設定的手動模式（Ｍ）。

Ｐ模式

意指「光圈、快門速度均由相機決定」的模式。考慮鏡頭的焦點距離，算出盡量不會造成晃動重影的快門速度等，連初學者都容易使用。只需一心集中於按下快門時機拍攝，可說非常便利。

Ａ模式

把光圈變成全焦點，或開放光圈呈現大幅散景等，適用於光圈效果優先的攝影。快門速度，是配合當場的明亮度由相機設定。

Ｓ模式

以低速快門形成散景，或者以高速快門使動作凍結等，適用於活用快門速度的攝影。只要設定快門速度，相機就會設定光圈。

Ｍ模式

光圈、快門速度均由攝影者設定的模式。除了煙火的攝影，或者想使用單體曝光計的情形之外，還適用於被攝體的活動快速、背景變化激烈的攝影。

▶攝影上必要的配件為何呢？

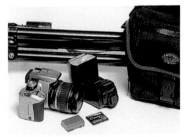

只有相機機體也無法拍攝照片。最低限度必要的是鏡頭和電池，以及保存所拍攝照片資料的記憶卡。攜帶上有相機包較為方便。依拍攝的被攝體，也有需要三腳架、外接閃光燈的情形。

▶了解相機握法的基礎

兩手拿著相機，穩定地防止手的振動為基本動作。盡量縮緊兩脇，使相機穩定為要訣。

左手有如支架一般的撐住鏡頭，右手握著機體。縮緊兩脇，使相機穩定。

以低位置攝影時，一腳著地使身體穩定。

靠著樹木等使身體穩定。

▶也要顧慮光線狀態

雖然是相同的場景、相同的狀況下攝影，但是，選擇怎樣的光線，將使照片的印象為之丕變。經常留意相機和太陽（光源）的位置關係。尤其人物以順光拍攝會在臉上形成陰影，需避免為宜。

從被攝體的後面射來的光稱為「逆光」，從正面的光稱為「順光」，從斜前方的光稱為「斜光」。

逆光

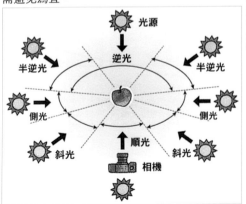

光源

逆光

半逆光　　半逆光

側光　　側光

斜光　　斜光

順光

相機

順光

斜光

攝影重點篇

走到戶外攝影吧！
攜帶高功能的數位單眼相機，
即使困難的場景也能聰明攝影。
對相機的設定＆操作感到困擾時，
請參考「攝影重點」。

角度是以孩子的眼睛高度為基本

從上俯瞰就不容易把握表情

孩子比大人的身高矮。尤其是嬰兒的臉孔是在更低的位置，因此，以立姿拍攝就會變成由上俯瞰的角度，而不容易看到孩子生動的表情。要點是把相機放低到可以清楚看到孩子面孔的位置，以孩子的視線高度來拍攝。

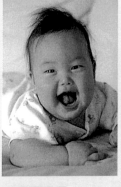

尋找也能拍出當場狀況的角度

這是在廟會活動上，下圖是以立姿、上圖是以蹲姿拍攝的不同照片。雖然3個孩子的表情沒有特別不同，但背景卻大有差異。以立姿拍攝時，後面只能拍到地面，但是，以蹲姿拍攝則可攝入瞭望台，呈現廟會熱鬧的氛圍。

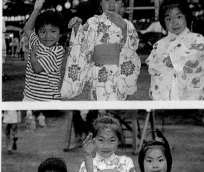
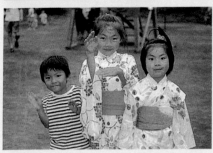

兒童

兒童的照片，是以活潑生動的表情為命脈。放低位置到孩子的視線來拍攝，即可窺得孩子的世界。不要害怕失敗，瞄準好的表情按下快門。

拍攝孩子活潑生動的表情

爸爸、媽媽拍攝孩子照片的機會應該很多。無論如何，孩子的照片是以表情為命脈。構圖或曝光固然重要，但我個人認為，捕捉好表情的瞬間最為優先。

偶爾會看到父母喊著孩子「來，看這裡」，要求孩子的視線朝向相機的景象，相較之下，父母自己移動到孩子臉孔面向的方向來拍攝，才能瞄準自然的表情，請務必試試看！

孩子的成長是令人意外地快速，一旦失去「現在」，就不可能重新拍攝。如運動會或七五三的紀念日是自不待言，平時的進餐或附近的公園等，平常日子就經常拍攝，是擁有漂亮照片＝美好回憶的捷徑。

所幸是使用數位相機，即使多拍幾張，也不用花費軟片費或沖洗費。不要在意失敗，多拍一些吧！

避開順光的情形

順光會使眉間出現怪異表情

拍攝照片時須顧慮光源。尤其拍攝孩子的情形，避開順光較為理想。陽光正面直射臉孔時，即使是大人也會禁不住眨眼皺眉。在此情況下，孩子一定會皺眉，出現奇妙的怪異表情，瀏海也會在臉上形成陰影。

順光

逆光

斜光

總之，多按幾次快門

失敗的鏡頭刪除即可！

不用軟片是數位相機的優點之一，拍攝後可立即確認照片。刪除幾次也能重照，只要不列印就不用花錢。多拍一些，之後再篩選自己中意的即可。

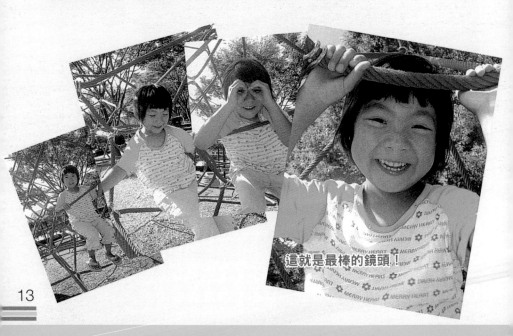

這就是最棒的鏡頭！

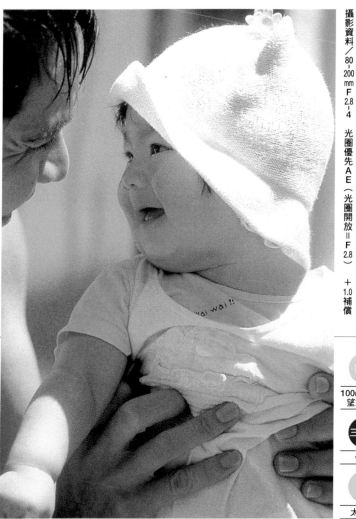

從孩子的視線高度使用望遠鏡頭拍攝自然的笑容

攝影資料／80-200mm F2.8-4　光圈優先AE（光圈開放＝F2.8）　+1.0補償

鏡頭	攝影模式
100mm級的望遠變焦	光圈優先AE
三腳架	感度
使用	ISO200
WB	
太陽光	

攝影重點

使用100mm級望遠變焦鏡頭特寫表情	參照p132
陽光直射孩子的臉時，表情會顯得很怪異，需注意	
臉會形成陰影，因此作正補償拍得亮一點	參照p124
相機擺在孩子視線的高度	
稍微攝入配角的爸爸，可表現家人幸福的形象	
選擇背景不紊亂的角度	參照p136

1 兒童

2 寵物

3 肖像

4 花

5 風景

6 日出和夕照、夜景

7 小物

One More
advice

泡泡是引人
展顏歡笑的
小道具

泡泡，是最適合作為拍攝孩子時的小道具。從嬰兒到小學生都能夠快樂玩耍。只不過，只讓孩子自己吹泡泡，恐怕會過於熱衷，因此最好有1位大人陪著一起玩比較好。吹出孩子吹不出的大泡泡時，就容易引出孩子燦爛的笑容。

瞄準玩耍時的自然笑容。準備小道具，一起去公園吧！

Point!

沒有邊緣的爸爸……

乍看，似乎是有沒有都一樣的邊緣爸爸。可是，稍微帶入畫面時，即可了解孩子和爸爸的視線相交。可以表現出受到家人保護、非常幸福的孩子形象。

沒有拍到表情，就變成無意義的照片……

雖然鑽到孩子的前面拍攝，但是，相機的位置高，而且沒有拍到孩子的表情。這是一張無意義的照片。

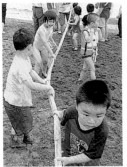

蹲著，即可拍到孩子活潑生動的表情

鑽到孩子的面前，並且蹲下從低的角度拍攝。尋找可拍攝孩子表情的位置。

陽光直射在臉上就不會有笑容

右頁的照片，是在庭院玩水時所拍攝的。還不能靠自己坐著的嬰兒，由爸爸抱著，只是把腳碰著水來玩的情景。冰涼又舒服的水的觸感，讓孩子高興地展露笑顏的瞬間按下快門。

這是從孩子的視線來瞄準為基礎，本範例是以把爸爸稍微帶入畫面為要點。

鏡頭建議使用望遠變焦鏡頭。如此可從遠方瞄準自然的表情，背景也可以形成很漂亮的散景。

以逆光拍攝，陽光不會照射在孩子臉上，但臉部會形成陰影，因此必須注意曝光。使用正補償使臉部變得明亮。

利用液晶螢幕確認細微的曝光情形有點困難，不過，應該可以了解大概的明亮度。

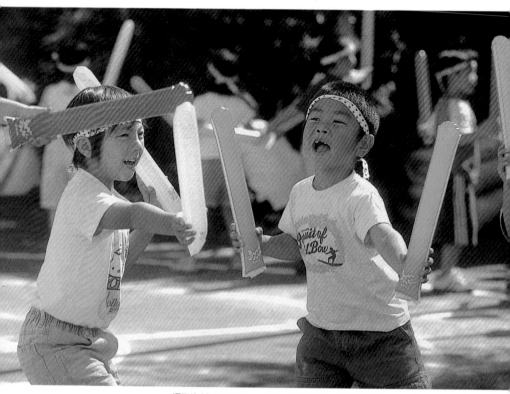

攝影資料／80-200mmF2.8　光圈優先AE（光圈開放＝F2.8）　＋0.7補償

運動會使用望遠變焦鏡頭
拍出躍動感

鏡頭	攝影模式	三腳架	感度	WB
200mm級的望遠變焦	光圈優先AE	不使用	ISO200	太陽光

📷 攝影重點

:: 事先確認孩子站在校園的哪個地方

:: 使用200mm級望遠變焦鏡頭特寫孩子　　　　　　　參照p132

:: 為了使背景形成散景，設定光圈開放，凸顯身為主角的孩子

:: 這是移動少的表演節目，因此以單點（one-shot）AF瞄準　參照p134

:: 瞄準做出大動作的時機按下快門

:: 也把朋友一起攝入，即可表現歡樂的氛圍

1 兒童
2 寵物
3 肖像
4 花
5 風景
6 日出和夕照、夜景
7 小物

One More 建議

賽跑是從直線跑道的正面較易拍攝

拍攝賽跑的情景時，最容易拍攝的是從正面來拍。幾乎沒有左右的移動，因此能以觀景窗輕鬆追蹤。焦點就交給使用連續AF的相機，等到孩子跑到影像適當大小的位置時按下快門。如果是從正面拍攝，建議初學者在孩子跑完直線跑道之前多拍幾張。

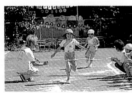

賽跑或接力賽，是使用連續AF從正面描準。

Point!

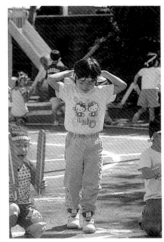

瞄準歡樂的表情或動作

表演項目是瞄準孩子出現動作的時機。只是，以立姿拍攝是無法傳達孩子極致的快樂感。在孩子的臉上露出快樂表情，或出現動作的瞬間作特寫拍攝。

賽跑或接力賽使用連續AF

被攝體參加賽跑接近自己時，如果不使用連續AF，就很難追蹤到焦點。使用單點AF，如果沒有對到焦點就沒辦法按下快門，以致有連1張都沒有拍攝到的慘痛失敗。

使用廣角鏡頭捕捉全體的模樣

這是呈現大家同心合作形態的表演項目範例。拍攝運動會的主力是望遠變焦鏡頭，但要捕捉全體樣貌時，則使用廣角鏡頭或標準變焦的廣角側。

事前確認孩子站的位置

運動會是一年才舉辦一次的活動，想重新拍攝是不可能的事。當然，可看到眾多的爸爸或媽媽拿著相機擠身在校園裡。在這樣的日子，務必早一點到校，確保位置。

臨時緊急移動會有困難，因此事先調查孩子出現的比賽項目，打聽清楚孩子會站在哪裡、從哪裡跑到哪裡，做好事前準備就容易拍攝了。因攝影場所受到限制，因此使用焦點距離長的望遠變焦鏡頭較為便利。

右頁的照片是孩子的表演項目，以單點AF來瞄準，但是，想拍攝賽跑情景時，就要使用連續AF。半按快門，以AF框追蹤被攝體時，即可自動持續追蹤對焦的被攝體活動。在活動激烈的項目使用看看吧（參照134頁）。

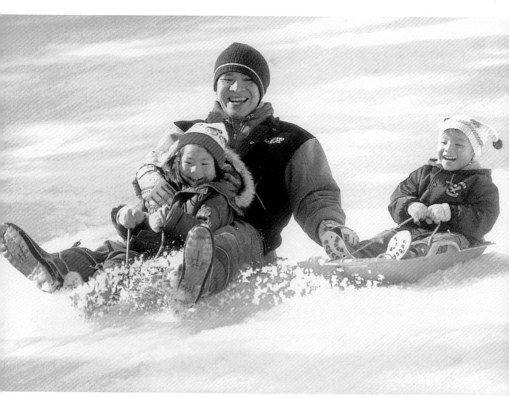

攝影資料／80-200mmF2.8　光圈優先AE（光圈開放＝F2.8）　＋1.7補償

移動的場景
使用連拍模式拍攝數張

鏡頭	攝影模式	三腳架	感度	WB
200mm級的望遠變焦	光圈優先AE	不使用	ISO200	太陽光

攝影重點

- 使用200mm級望遠變焦鏡頭，從遠方作特寫 〔參照p132〕
- AF設定連續（AI輔助）模式 〔參照p134〕
- 為了盡量以快速的快門速度拍攝，因此把光圈設定在開放 〔參照p130〕
- 設定連拍模式拍攝數張
- 構圖上不要納入多餘的人或事物
- 瞄準展露快樂表情的瞬間

雖說「多打就會中」是較為不專精的說詞，但也是不爭的事實。一開始就使用連拍模式拍攝數張，之後，再作刪除即可。

1 兒童

2 寵物

3 肖像

4 花

5 風景

6 日出和夕照、夜景

7 小物

One More advice

值得推薦的公園遊樂設施

大多數的孩子都非常喜愛架遊樂設施，開懷暢快的玩樂。從側面使用流動攝影（把活動中的被攝體，使用相機追蹤的攝影方法。參照32頁）很不錯，而從正面描準表情也非常好。容易攝影也可以成為一幅畫，而且容易引出孩子歡樂的表情，是值得推薦的攝影方式。

從正面拍攝，對初學者而言比較不會失敗。

使用高速快門拍攝活動中的孩子以防重影

這是使用快門速度1/250秒攝影。盪鞦韆等速度是意外地快，因此須使用高速的快門。至少也要使用1/250秒為宜。

快門速度1/60秒就會形成重影

這是使用快門速度1/60秒攝影。瞄準鞦韆盪到最高位置、活動少的場景，但這樣還是會產生重影。孩子的表情會變得不清楚。

使用200mm以上的望遠鏡頭拍攝正在玩耍的孩子

在戶外拍攝活動中的孩子時，無論如何使用望遠變焦鏡頭最為便利。希望準備可涵蓋200mm左右的鏡頭。

使用標準變焦鏡頭，勢必要從近處瞄準，只是變焦的操作就會很忙碌，豈有瞄準好表情的餘裕呢？可是，如果有200mm左右的望遠變焦鏡頭，即可從稍遠的地方不用在意相機之下拍攝。如此一來，就容易瞄準表情的好時機。

只不過，為了防止重影，要使用高速快門拍攝。熱衷玩耍活動中的孩子，速度真得很快。

光圈設定在開放，但使用開放F值5.6程度等，不是很亮的鏡頭時，把ISO設定在400以上即可。如此即可使用高速以上的快門。

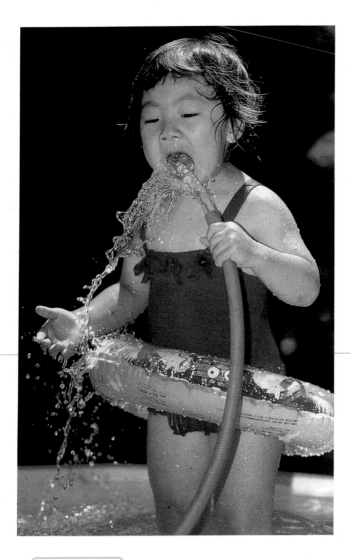

<div style="text-align: right">

來自正上方的太陽光，就使用閃光燈把臉部拍亮

攝影資料／35-70mm F2.8　快門速度優先AE（快門速度1／180秒）　不用補償

</div>

鏡頭
標準變焦或
望遠變焦

攝影模式
光圈優先AE

三腳架
不使用

感度
ISO200

WB
太陽光

 攝影重點

- 使用標準變焦的望遠側或以上的望遠鏡頭把孩子充滿整個畫面　參照p132
- 攝影模式選擇快門速度優先AE　參照p128
- 為了消除形成在臉上的陰影，使用閃光燈　參照p138
- 為了讓水像是凍結般的拍攝，設定使用閃光燈的最高速快門速度
- 讓孩子拿著水管快樂地玩水
- 瞄準好表情的瞬間按下快門

1 兒童
2 寵物
3 肖像
4 花
5 風景
6 日出和夕照、夜景
7 小物

One More advice

內置閃光燈照射不到遠方

內置閃光燈的光量小。亦即，不是很明亮，即使發光也照射不到遠處。使用內置閃光燈攝影時，要靠近到某程度來拍攝較佳。雖依機種而異，不過一般內置閃光燈的光可及距離為1～2m左右。需要較大的光量時，就要添購外接的閃光燈（參照138頁）。

因逆光使用內置閃光燈發光，但距離太遠閃光照射不到，以致臉部照得黑黑的。

Point!

不使用閃光燈攝影，臉會變暗

這是太陽在正上方的時段。臉稍微向下，就會形成陰影。相機所算出的曝光受到週圍亮度的影響，致使重要的臉部照得黑黑的。

戴帽子時，使用閃光燈排除陰影

戴帽子時，因帽沿會在臉部形成陰影，而照得黑黑的。尤其把帽子戴得比較深時，不要依光線狀態，而使用閃光燈攝影，即可把臉部拍得明亮。

以天空為背景時，也要使用閃光燈

從下往上仰望拍攝等，背景變成天空時，天空明亮而且成為逆光，致使孩子的臉會變黑。參考範例，使用閃光燈攝影。

如果會在臉上形成陰影，就使用閃光燈攝影

在大白天明亮的戶外，卻有使用閃光燈拍攝的情形。一般這是稱為「日間補光」的攝影方法。

其實，攝影模式裡的「逆光模式」，是和日間補光的道理相同。以逆光拍攝時，人物的臉部會變暗，但這種模式是使用閃光燈，把背景和臉部拍得明亮。

除了逆光之外，會在臉部形成陰影的狀況還不少。遇到這情形時，使用日間補光攝影即可。可以打開閃光燈，或利用逆光模式亦可。

只不過，內置閃光燈的光所能照射到的距離有限。距離被攝體太遠，即使使用閃光燈，因光照射不到被攝主體，以致人物的臉會拍得暗暗的。切記，不要以太遠的距離拍攝。

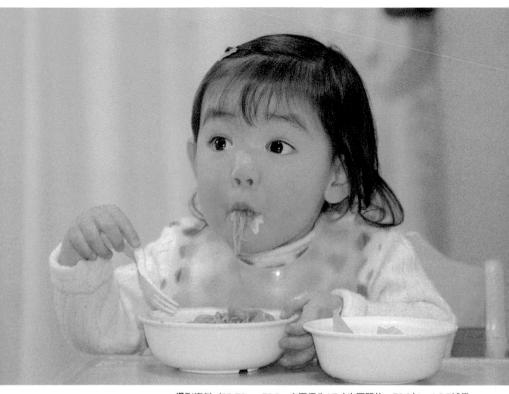

攝影資料／35-70mmF2.8　光圈優先AE（光圈開放＝F2.8）　＋0.7補償

拍攝室內的孩子為光圈開放、感度提高，注意閃光燈的反射

鏡頭	攝影模式	三腳架	感度	WB
標準變焦	光圈優先AE	不使用	ISO800	自動

 攝影重點

提高ISO感度。感度低，閃光燈會強烈發光，而使背景拍得黑黑的 參照p112

控制閃光燈的使用，拍攝成背景都呈現明亮為要訣 參照p138

瞄準嘴角可愛的瞬間，多按幾次快門

讓背景簡單，以利凸顯被攝體 參照p136

鏡頭是標準變焦級就ＯＫ 參照p132

坐在桌子的對面時，即可容易地從正面穩定地攝影

<div style="float:left">

1 兒童

2 寵物

3 肖像

4 花

5 風景

6 日出和夕照、夜景

7 小物

</div>

One More advice

注意鏡頭遮光罩不要一直裝著

以裝著鏡頭遮光罩狀態使用內建閃光燈時，遮光罩會蓋住閃光燈的光，而有在畫面下方形成陰影的情形，須注意。使用閃光燈時，要記得取下鏡頭遮光罩。

這是在室內使用閃光燈發光拍攝的。因鏡頭遮光罩，形成陰影。

進食中的照片，常見的是張大嘴巴的畫面。這樣的景像非常有活力，瞄準食物入口瞬間的幸福表情時，就如同右頁照片一般，嘴角變成非常逗趣的可愛模樣。

僅使用高感度還不充足時，使用閃光燈

把ISO提高到1600左右，即使不使用閃光燈一樣可以拍攝。可是，還是會有昏暗照明的顏色模糊的情形。使用內建閃光燈即可改善，務必記得打開。

使用ISO200的閃光燈發光

使用ISO800的閃光燈發光

即使打開閃光燈，但感度低，背景會變暗

感度較低時，閃光燈會強力發光，而使被攝體和週圍的明亮度平衡變差，背景拍起來暗暗的。如果提高感度，閃光燈的發光會變弱，而能充分拍攝出背景。

會反射閃光燈的物品，須排除在畫面之外

室內的攝影是出人意料地困難。因為比較暗，而無法拍攝有移動動作的照片，而且會拍到家具等等使背景變得雜亂。

但是，孩子的進食中，則是可以穩定攝影的少數良機。

在此是以窗戶為背景，但拉上窗簾以防止閃光燈反射在窗戶上。餐具櫃的玻璃或電視等家裡會反射光的東西還滿多的。平面的玻璃，只要不站在正面即可防止反射，而圓弧形的電視要排除在畫面之外也不會很難。

在室內使用閃光燈時，如果明亮度不足，閃光燈就會過度強烈發光，而只有被攝主體被拍得亮亮的。遇到這情形，就提高ISO感度。設定ISO800左右，閃光燈就可以適當的強度發光，連背景都可以照得明亮。

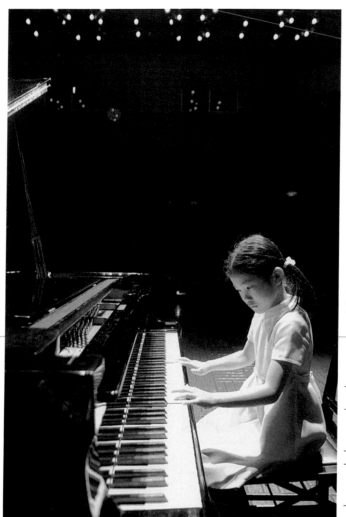

發表會的照片，在預演中拍攝

攝影資料／17-35mm F2.8-4 光圈優先AE（光圈開放＝F2.8）－1.0補償

鏡頭	攝影模式
17mm級的廣角	光圈優先AE

三腳架	感度
使用	ISO800

WB
鎢絲

 攝影重點

:: 正式表演中是無法自由攝影。因此利用預演中攝影

:: 鏡頭是使用17mm級的廣角鏡頭　　　　　　　　　參照p132

:: 為了防止手震使用三角架攝影　　　　　　　　　　參照p126

:: 被了防止被攝體重影，感度設定在ISO800　　　　　參照p112

:: 注意畫面內的水平不要傾斜

:: 納入天花板的照明，顯現舞台的氛圍

1 兒童
2 寵物
3 肖像
4 花
5 風景
6 日出和夕照、夜景
7 小物

One More advice

舞蹈等的舞台，使用高速快門

舞蹈等的動作快速。使用快門速度1/60秒，恐怕兩手會產生重影。因此，設定1/250秒來拍攝。為了防止出現重影，必須要有這樣的高速快門。使用1/250秒，提高感度即可。

使用快門速度1/60秒攝影。

使用快門速度1/250秒攝影。

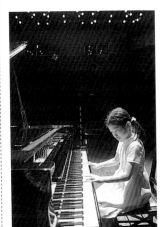

Point!

鍵盤要筆直垂直拍攝

如此的構圖，如果垂直、水平不夠確實的話，就會變成不穩定的照片。此外，為了拍攝到孩子正面的鏡頭，以孩子的視線接近相機的近處（這情形是左手）時，按下快門。

從孩子的正面以側向的位置拍攝

從這個位置，臉是朝正面而容易拍攝。只不過，在背景上攝入舞台側面的可能性高。如果有人，就要考慮拍攝的位置，或僅在拍攝時請那些人暫時避開。

若是年幼的孩子，也會有遮住臉部的情形…

年幼孩子的情況下，有看不到臉，或遮住一半臉的情形。設法墊高坐的椅子，相機也設法從高的位置拍攝。

正式表演中安穩地為孩子鼓掌也很重要

發表會的攝影，會給其他的觀眾或演奏者帶來困擾，因此禁止穿梭在觀眾席間，或發出聲音。

於是，建議在預演中攝影。預演中，觀眾的某些舉動是被允許的。而且，也有可能從正式表演中絕對無法拍攝的位置來攝影。

若是舞蹈的發表會，穿著正式服裝預演的情形較多；至於音樂的發表會，大概是在當天開場前預演，此時可取得拍攝的許可。

在預演上確實拍好之後，即可穩穩坐著觀賞正式表演中的孩子的演技或演奏。我想，父母親在觀眾席上鼓掌，也是重要的事。

拍攝寵物也是
把焦點瞄準眼睛

基本上是和人物攝影相同

和人物的肖像一樣，寵物的照片也是把焦點瞄準眼睛為基本。只要焦點對準眼睛，即使其他部分朦朧也不會難看。

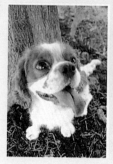

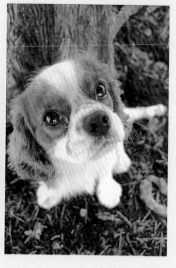

寵物

瞄準放鬆的表情

準備玩具或零食

想引起寵物注意的方便道具，就是玩具或零食。想讓寵物朝向你所希望的方向時，或者想拍攝寵物玩耍時的場面使用。

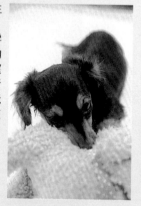

攝影時
需要飼主的協助

拍攝寵物時，必須請飼主同行。在小黑狗旁邊的是身為飼主的母親。一旦看不到母親的身影，狗就無法安穩地被拍攝。

拍攝寵物的要點，基本上是和人物照沒兩樣。只是，寵物聽不懂人話，因此以1／250秒以上的高速快門來瞄準，迅速把握機會按下快門為要訣。

請飼主同行，
讓寵物放鬆

動物攝影的難處，在於動物不懂所謂「拍攝照片」，以致於難以施展技術。

攝影寵物時，務必請飼主同行。對寵物而言，飼主如同自己的保護者。依我的經驗，寵物在沒有飼主陪同之下很難穩定，要讓拍攝順利可謂緣木求魚。

此外，攝影的場所也盡可能選在平時常去而熟悉的公園或自宅等，寵物也能放鬆。雖有外景等問題，但勉強寵物會使攝影本身變得很困難。

如果是在屋外，建議在有大草坪的場所。以草坪為背景使用望遠鏡頭瞄準時，即可以明亮的綠色充滿整個背景，而容易整合畫面。

26

快門速度使用
1/250秒以上

使用快速快門
以免失去機會

要使被攝體的動作凍結，使用1/250秒以上的高速快門較為理想。尤其，動物是不可能如你所願安靜地配合。如果是慢的快門速度，就容易發生被攝體重影的現象。

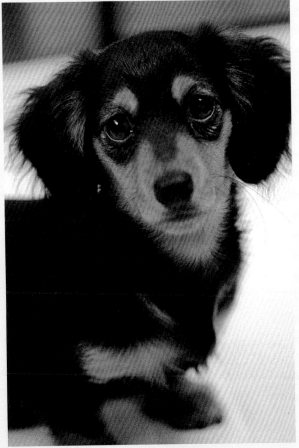

從各種角度瞄準

改變鏡頭或角度
探索新的表情

不只是從正面，也拍攝側臉。從各種角度瞄準時，可拍出富有變化且表情豐富的寵物照。

使用微距鏡頭拍攝一本正經的臉部特寫

攝影資料／微距105mm F2.8　光圈優先AE（光圈開放＝F2.8）　＋1.7補償

鏡頭
100mm級的微距

攝影模式
光圈優先AE

三腳架
不使用

感度
ISO1250

WB
自動

📷 攝影重點

- 使用100mm程度的微距鏡頭特寫臉部
- 因為是在室內，把感度設定在高點 參照p112
- 以光圈優先AE把光圈開放，盡可能使用高速快門 參照p128
- 因為是在明亮窗邊的逆光，作＋1.7補償 參照p124
- 焦點確實對準眼睛
- 在背景上納入庭院的綠意，就形成爽朗的氛圍 參照p136

28

1 兒童
2 寵物
3 肖像
4 花
5 風景
6 日出和夕照、夜景
7 小物

One More advice

把個性攝入照片裡

這隻貓非常地怕生，很難好好拍攝。終於在物體的背後面對著我的時刻，拍下這張照片。這種寵物固有的個性出現在表情上時，也要懂得善加把握。

在寵物喜愛的場所拍攝

任何的寵物，大概都有自己最喜愛的場所。這隻貓的情形是在洗衣機內。拍攝到這樣的場景或小物時，寵物照也變得更有趣。

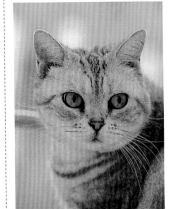

Point!

不作補償，主角的貓會變暗

因為背景是明亮色，所以要作正補償。不作補償，就無法表現貓咪金色的眼睛和柔軟毛髮的質感。

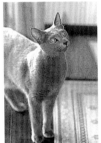

閃光燈直接照射時……

靠近窗戶還算好，但在深處的場所光量不足，拍起來就暗暗的。這張照片是以內建閃光燈直接照射攝影的，因閃光燈反射在眼睛上，不是紅眼……而是變成綠色的光。

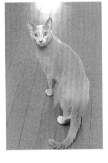

把閃光燈射向天花板，以反射光攝影

把閃光燈照向天花板，以反射光（參照139頁）攝影。如果天花板是白色的，就使用這方法。只不過，天花板有顏色時，被攝體就會被該顏色覆蓋，須注意。

室內的攝影須設定高的感度

和戶外相比，室內是比較昏暗。而且對象是動物，會活動的情形是無可避免的。如果沒有設定高的感度，快門速度會變慢，而使被攝體產生重影。

如果是在窗邊的攝影，提高感度且作正補償勉強還能拍攝。可是，如果是在室內的更深處場所，就要使用閃光燈。

如果以閃光燈直接照射，被攝體的眼睛會閃光，或背景會出現陰影等不良狀況頗多。碰到這情形時，使用可自由轉向的外接閃光燈就很方便。

使用外接閃光燈時，把方向轉向天花板或牆壁等來發光，形成反射到被攝體的柔和光線。此外，也能防止出現不自然的陰影。

附帶一提，拍攝的模特兒是料理家栗原春美女士的愛貓小莎達。

活用望遠鏡頭的散景 拍攝肖像風

攝影資料／80-200mm F2.8　光圈優先AE（光圈開放＝F2.8）　＋1.0補償

鏡頭	攝影模式
200mm級的望遠變焦	光圈優先AE

三腳架	感度
不使用	ISO200

WB
太陽光

攝影重點

- 為了出現大片散景效果，使用200mm級望遠變焦鏡頭 參照p132
- 攝影場所選在有野花綻放的草叢
- 光圈開放，焦點變淺 參照p130
- 草的綠是明亮色，因此作＋1.0補償 參照p124
- 不要讓狗鍊顯眼，放鬆開來
- 瞄準寵物好表情的瞬間按下快門

1 兒童
2 寵物
3 肖像
4 花
5 風景
6 日出和夕照、夜景
7 小物

One More advice

使用微距鏡頭作臉部特寫

寵物的臉較小，因此拍攝特寫時需要微距鏡頭。焦點瞄準面前的眼睛。此外，依寵物的毛色有必要作曝光補償。本範例的情形，白色毛占有畫面內的比率較高，因此作＋1.0的補償。當然，黑毛就要作負補償。

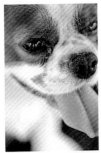

使用微距鏡頭大膽特寫。焦距較淺，因此對準面前的眼睛。

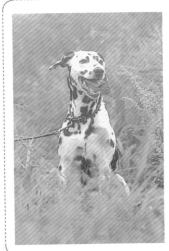

Point!

拉著狗鍊就會變顯眼

要求寵物安靜不動是很困難的。可是，從側方拉著狗鍊拍攝時，就會變得很顯眼。設法把狗鍊放在後面，或者放鬆等不會醒目的方式。

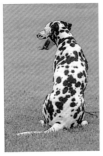

有出色花紋的寵物，拍攝背影姿態可形成一幅畫

這是使用望遠鏡頭從後面拍攝的大丹犬。使用廣角鏡頭拍攝也是很有趣味性，但是為了讓背景簡單化而使用望遠鏡頭攝影。

使用28mm廣角鏡頭拍攝臉部特寫

廣角鏡頭可強調遠近感。使用廣角鏡頭靠近臉部正側方攝影時，會顯現頭大身體小的模樣。看起來像是不同種類的狗。利用廣角的透視也能拍攝這樣的照片。

草叢或草坪容易整合背景

使用可以把寵物拍得像肖像般的望遠鏡頭。在前後形成散景，以凸顯被攝體。

這裡是尋找有野花綻放的草叢，讓愛犬坐著來拍攝。為了使前方的草形成散景，拍攝者也蹲下從低位置來瞄準。如此拍攝草坪或草叢等明亮的背景，須作正補償。

此外，使用廣角鏡頭也能拍出不同風格的寵物照。從狗的正面拍攝時，會顯現頭大、身體小的模樣。廣角鏡頭是強調遠近感，可利用其效果。盡量靠近拍攝，較能強調遠近感。

邊換鏡頭邊從各種角度瞄準，即可發現令人始料未及的寵物表情。

攝影資料／80-200mmF2.8　快門優先AE（快門速度1/60秒）　不補償

使用快門優先AE，以「流動攝影」拍攝輕快奔馳的姿態

鏡頭	攝影模式	三腳架	感度	WB
200mm級的望遠變焦	快門速度優先AE	不使用	ISO200	自動

📷 攝影重點

- 把AF設定在連續（AI輔助）模式　參照p134
- 並非僅移動相機，轉動身體的腰部來追蹤奔馳的狗
- 不要形成散景的部分（臉），以景觀窗邊看邊追蹤
- 快門速度是1/60～1/125秒的程度，使背景形成散景　參照p128
- 使用望遠變焦鏡頭從遠處瞄準，即可輕鬆變焦　參照p132
- 對著狗奔馳的方向，從垂直的側面拍攝

1 兒童

2 寵物

3 肖像

4 花

5 風景

6 日出和夕照、夜景

7 小物

One More
advice

以移攝拍攝寵物時，從側方拍攝奔馳的狗為最理想，但是，狗不會如你所願地奔跑。此時，請飼主協助。首先使用狗鍊等控制狗，請飼主移動到希望狗奔馳的方向。當相機準備好一切時，就放開狗鍊，讓狗往飼主的方向奔馳即可。

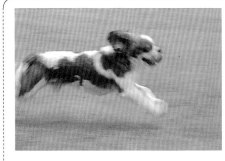

Point!
注視希望拍得清晰的臉部來移動相機

進行移動攝影時，雖然背景會形成散景，但希望被攝體能夠照得清晰。可是，不讓整個被攝體都變得模糊是有困難的。為了確實僅拍攝臉部時，透過觀景窗邊注視臉部邊移動相機為佳。

使用高速快門使動作凍結

以高速快門使動作凍結，並不像移動攝影那麼困難。為了拍起來不會讓奔馳的狗狗動作變得模糊，必須使用1/500秒以上的快門速度。

希望拍攝所謂「好累～」的表情

似乎是拚命奔馳而感到很疲累的樣子。坐著閉目的模樣，似乎真的在訴說「好累～」。使用廣角鏡頭從正面攝影。強調臉部。

學會「移動攝影」的要訣

使用相機追蹤拍攝移動被攝體的情形，稱為「移動攝影」。配合被攝體的動作移動相機時，雖然背景會形成散景，但被攝體卻能照得清晰。

移動攝影的要點是快門速度。如右頁從側方拍攝奔馳的狗的情形，是以1／60～1／125秒程度較為適當。在此是以1／60攝影，但能夠不讓臉部模糊的拍攝卻是不簡單。我想，使用1／125秒也不錯。

移動攝影的要訣，在於轉動腰部來追蹤被攝體。並非僅活動上半身，而是要扭轉腰部如同追蹤被攝體一般的移動相機。僅使用手臂移動相機，是不容易穩定地進行移攝。

此外，必須設定連續AF。因為使用單點AF，會使焦點錯開。

「使用望遠鏡頭開大光圈」

開大光圈，背景就形成散景而凸顯人物

在相同的狀況、使用相同的鏡頭進行攝影，但因光圈的不同，會讓背景的散景狀況有所差異。開大光圈，背景就會形成散景。

使用光圈F5.6攝影。

使用F1.8攝影。

使用望遠鏡頭可減少歪斜

廣角鏡頭是強調遠近感。採由上往下俯瞰拍攝時，人物的頭會變大。但若是使用望遠鏡頭，即使是這樣的角度也不會拍出不協調的照片。

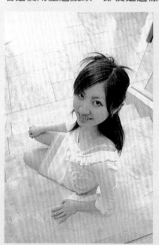

使用17mm廣角鏡頭攝影。

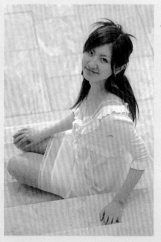

使用100mm望遠鏡頭攝影。

<div style="float:right">

肖像

人物的肖像，是以表情左右整體的印象。不是僅只有拍攝而已，而是要和被攝體邊聊天邊引出自然的表情，盡量使用明亮的望遠鏡頭使背景形成散景為要訣。

</div>

明亮的望遠鏡頭適用於肖像

肖像的拍攝法，是使背景形成散景以凸顯人物為基本。如果週圍雜亂無章，整張照片就會顯出煩雜的印象，因此使背景形成散景也有如此的作用。

適合如此攝影的方式為明亮的（開放F值小）望遠鏡頭。

和廣角鏡頭相比較，望遠鏡頭形成的散景大。而且，因為放大光圈攝影，焦點的對準範圍變窄，形成的散景就變大。因此，明亮的望遠鏡頭是適合肖像攝影的。

除此之外，也有幾種技術性的要訣，但是，人物攝影的命脈終究是在表情。別忘了邊和被攝體溝通邊引出表情。攝影中，偶爾播放影像讓被攝體看看也可以。

焦點對準面前的眼睛

焦點對準裡面的眼睛，看起來會像是失焦的照片

人物的照片，是以焦點對準眼睛為基本。可是，使用望遠鏡頭開大光圈拍攝時，焦點的對準範圍變窄。因此在作特寫攝影時，把焦點僅對準左右某一眼的情形較多。此時可以把焦點對準面前的眼睛。如果沒有清楚照出面前的眼睛，整張照片看起來會像失焦一般。

焦點在裡面的眼睛。

焦點在面前的眼睛。

穿著柔和材質的服裝

**與其是俐落的套裝，
不如是日常性的便服**

女性肖像的拍攝，服裝也很重要。與其是俐落的套裝，不如是柔和素材的衣服，更能夠讓整張照片呈現柔美的印象。而且，擺的姿勢自由度也高，而讓攝影更加容易。

鏡頭	攝影模式
明亮的望遠	光圈優先AE

三腳架	感度
不使用	ISO200

WB

自動

攝影重點

∷ 使用開放值（F值）小的明亮望遠鏡頭	參照p8
∷ 盡量挑選單純背景，以凸顯人物	參照p136
∷ 為了避開陽光直射，納入小日蔭	參照p10
∷ 為了明亮重現膚色，作正補償	參照p124
∷ 焦點確實對準眼睛	
∷ 把手擺在臉龐的附近，使姿勢產生變化	

1 兒童

2 寵物

3 肖像

4 花

5 風景

6 日出和夕照、夜景

7 小物

One More advice

雖是光圈優先，也別忘了檢查快門速度

開大光圈使背景形成散景，是使用光圈優先AE。此時，也要看看觀景窗內的標示，經常邊檢查快門速度邊攝影。尤其拍攝特寫時，為了防止手震，以1/200秒以上的快門速度較為理想。

以快門速度1／50秒攝影的照片及其部分的特寫。小，就不易看清，會有手震。

不作曝光補償，膚色會變得暗沉

女性肖像，重點在於呈現漂亮的膚色。尤其膚色白皙的人，不作補償拍起來就會暗暗的。雖依背景的顏色各有差異，但在此是作＋1.0的補償。

有眼神光，表情就生動

眼睛有眼神光，就會產生生動的印象。在瞳孔上射入白色的影像即可。專業攝影師使用打光板是一般的常識，不過，使用白紙或布替代亦可。

背景雜亂是無法凸顯人物

在背景上攝入太多雜亂的事物，會讓整張照片變成煩雜的印象。即使開大光圈形成散景，也無法顯現清爽的背景。

女性肖像，要拍出漂亮肌膚

女性肖像能呈現漂亮的肌膚是很重要的。較極端的說法，只要顯出漂亮的肌膚，即使背景有點灰白或模糊還是可以被容忍的。

漂亮地呈現肌膚的要點，在於使用比外表看起來稍微明亮的曝光來拍攝。曝光情形雖然依背景或光線狀況而有所差異，但標準是＋0.7以上。

此外，在此是太陽在正上方的時段，為了避開陽光直射，在人物上納入小樹蔭。即使是小日蔭光線也充足，因此可以明亮地拍攝出肌膚。

拍攝特寫時，能攝入眼神光比較理想。使用白紙替代也可以，夾著覆蓋白色桌巾的餐桌從對面側拍攝，就會有相同的效果。

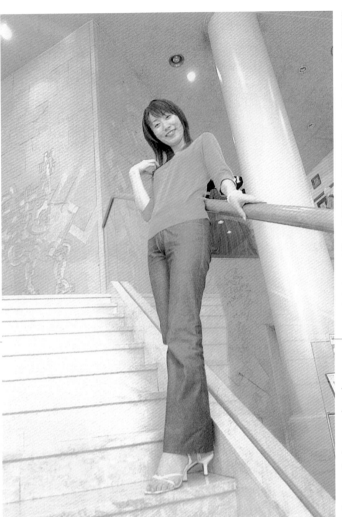

由下往上拍攝
全身會更修長

攝影資料／17-35mm F2.8-4 光圈優先AE（光圈開放＝F2.8）＋1.0補償

鏡頭	攝影模式
17mm級的廣角	光圈優先AE
三腳架	感度
最好使用	ISO1000
WB	
自動	

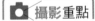 攝影重點

∵ **使用17mm級的廣角鏡頭** 參照p132

∵ **為了能夠盡量以快速的快門速度拍攝，把感度設定地較高** 參照p112

∵ **以低角度的低位置如仰望一般的瞄準**

∵ **以斜向站立，擺出僅臉龐朝向相機的姿勢**

∵ **手靠著扶手，使姿勢穩定**

∵ **手不要垂著，可以放在扶手上，或搭在肩上等出現動態感**

1 兒童
2 寵物
3 肖像
4 花
5 風景
6 日出和夕照、夜景
7 小物

One More
advice

採取坐姿時，兩腳併攏向前伸出

採取坐姿，雙腳向前伸出較為理想。如此腳看起來會比較修長。反之，彎到裡面，腳看起來變短，拍不出修長感。記住，兩腳併攏向側面傾斜，即可拍出端莊感。

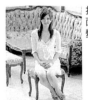

把腳彎到裡面，看起來變短。

兩腳併攏向前伸出，往側面傾斜就顯得優雅。

Point!

直立的姿勢無法拍得更修長，NG

面向正面採取直立姿勢……這個樣子是絕對拍不出修長的身型。不如採取斜向站立，僅臉龐朝向正面的姿勢。

在戶外，採取蹲姿也容易拍攝

在戶外，也有採取蹲姿拍攝的方法。這姿勢是出乎意料地容易拍攝。使用望遠變焦鏡頭和遠的背景，使背景形成散景。

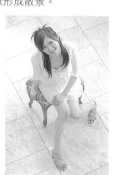

坐在椅子上時，使用望遠鏡頭從上拍攝

對於坐在椅子上的人物，從挑高的2樓來拍攝。使用望遠鏡頭由上往下拍，背景就只有地板。這是很單純的畫面結構。

為了照起來更修長，在姿勢上下工夫很重要

拍攝全身時，瞄準好表情的時機也很重要，不過，還是要盡可能拍得修長才漂亮。

但坦白說，以站立姿態要擺出漂亮的姿勢稍有困難。此時，倚靠著某物即可。比起只是站著，更容易擺姿勢。

當然，手的表情也重要。不要無意義地下垂，而是兩手環抱著胸，或放在頭髮上等，作出某些的表情。

而且，也有坐著拍攝的方法。坐姿比立姿穩定，是無庸置疑的事。

採取坐姿時，盡量把腳向前伸出。兩腳稍微向前伸出，斜向傾倒，腳看起來會比較修長。

以閃耀的夜景為背景，拍出漂亮的人物

攝影資料／85mm F1.8　光圈優先AE（光圈開放＝F1.8）　＋1.0補償

鏡頭	攝影模式
85mm級的望遠	光圈優先AE

三腳架	感度
使用	ISO200

WB
自動

📷 攝影重點

- 使用85mm級的明亮望遠鏡頭　　　　　　　　　　　　　參照p8/132
- 使用夜景肖像模式或慢速同步，拍攝漂亮的人物與夜景
- 變成慢速快門，需要使用三腳架　　　　　　　　　　　參照p126
- 盡可能選擇夜景熱鬧、繽紛的地方作背景
- 開大光圈，讓夜景幻化成柔和美麗的散景　　　　　　　參照p126
- 為了讓閃光燈的光照到被攝體，不要距離人物太遠　　　參照p138

40

1 兒童
2 寵物
3 肖像
4 花
5 風景
6 日出和夕照、夜景
7 小物

One More
advice

拍攝漂亮夜景的慢速同步功能

以P模式或人像模式使用閃光燈時，快門速度就會設定在「同步速度（閃光燈發光時的最高速快門速度）」。在此狀態下，快門過快，閃光燈的光能照射到人物而清楚地拍出，但背景的夜景卻無法清楚地拍出。拍攝夜景人像時，把發光模式設定在慢速同步（比通常的閃光燈攝影的快門速度更慢，和閃光燈同步發光的功能）。

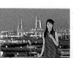

使用慢速同步功能攝影。

使用通常的全自動閃光模式攝影。

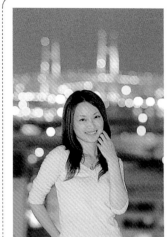

Point!

12分鐘的差別，使夜景的描寫大有變化

這是在12分鐘後以相同的框架拍攝的照片。為了使週圍變暗，而使夜景明顯我個人是選擇黃昏時刻的右頁照片，哪一張較好呢？則依個人喜好而定。

開大光圈夜景就變得繽紛熱鬧

開大光圈拍攝時，夜景的點光源會變成圓形的散景。如果感覺夜景有些孤寂感，就開大光圈拍攝即可。

以光圈F9攝影

以光圈F1.8攝影

距離太遠，閃光燈的光就照不到

閃光燈的光能及的距離有限。尤其，內置閃光燈的光量小。如果距離人物太遠，即使啟動閃光燈也照射不到，而使照片的人物黑黑的。

習慣使用慢速同步功能

所謂夜景人像，就是以夜景為背景的人物肖像照。因為是在昏暗的場所，當然要使用閃光燈。

此時，為了漂亮地拍攝人物和夜景的雙方，人物必須以閃光燈的光明亮地拍攝，背景的夜景則以低速快門明亮地攝入。

如此的操作，是設定夜景人像模式，或者把閃光燈的發光模式設定為慢速閃光即可。這樣一來，相機就會選擇能漂亮地拍攝夜景的快門速度。

如果使用一般的全自動閃光模式，是不會變成可以漂亮拍攝夜景的低速，結果變成人物雖靠閃光燈拍得明亮，但背景卻漆黑一片的照片。

當然，必須使用三腳架。

使用微距鏡頭須注意焦點

微距鏡頭的焦點對準範圍狹小

靠近花作特寫攝影時，焦點的對準範圍會變得非常狹窄。對準焦點之後，相機或花稍微晃動，就會馬上變成散焦的情形。尤其風吹較強時，微距攝影或許會稍微困難。

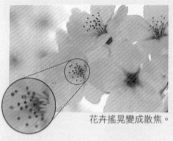

花卉搖晃變成散焦。

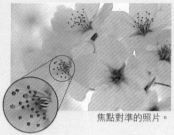

焦點對準的照片。

利用前散景、後散景

出現於被攝體前面的散景稱為「前散景」

在紅色罌粟花的前面有白花，於是作前散景。如此一來，出現在主要被攝體前面的散景稱為前散景。

出現於被攝體後面的散景稱為「後散景」

在焦點的罌粟花後面有點點的藍色散景。這是把背景的小藍花作成散景。如此一來，出現在主要被攝體後面的散景稱為後散景。

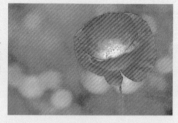

以各季節不同的色彩，讓我們賞盡各種花卉之美。依花的種類有各種的拍攝法，然而在陰天的日子裡不會產生強烈的陰影，可以漂亮地拍攝。把週圍的花成為散景，以凸顯主角。

依花的姿態有各種的拍攝

依據拍攝花卉的種類，鏡頭和光的選擇法會有所不同。

陰天的日間，而且是明亮陰天時，光線照耀柔和也不會出現陰影，一般的花都可以拍攝地很清晰。

希望清楚顯現花色時，以順光較為理想。若以逆光攝影，就要是花瓣薄且單瓣的種類。這種花能夠以穿透光清楚地展現。

只不過，玫瑰或康乃馨等花瓣重疊好幾層的種類，是無法以穿透光漂亮地拍攝。豐盈有厚度的花，仍然適合在陰天拍攝。

攝影法會因鏡頭而異。若是望遠鏡頭，就利用可壓縮遠近的效果，或活用散景的表現也不錯。而使用廣角鏡頭納入背景，或者以微距鏡頭作特寫也很好。

明亮的陰天最適合攝影

陰天的日間可以拍攝漂亮花卉

陰天的日間光線柔和，不會出現強烈的陰影，因此一般的花卉都可以拍得很漂亮。尤其是小花群集綻放的繡球花或花瓣重疊好幾層的玫瑰等，最適合以柔美的光線拍攝。

陰天

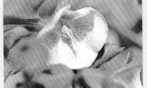

順光

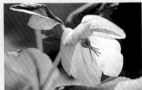

逆光

也有適合以順光、逆光拍攝的花

也有除了陰天以外的天氣，也能拍攝地很漂亮的花。向日葵等是適合順光，如大波斯菊或罌粟花等花瓣薄且單瓣的花，以逆光攝影時，穿透光可以讓花瓣顯得透明漂亮。

以逆光拍攝的大波斯菊。

向日葵適合順光。

改變角度看看

向上綻放的花適合以高角度拍攝

一般而言，花的照片是以花的高度從上向下俯瞰的角度拍攝較為理想。可是，如果是向上綻放的花，則有從正上方拍攝較佳的情形。範例是如星星般的繁星花。

從和花大致相同的高度攝影。

以高角度攝影。

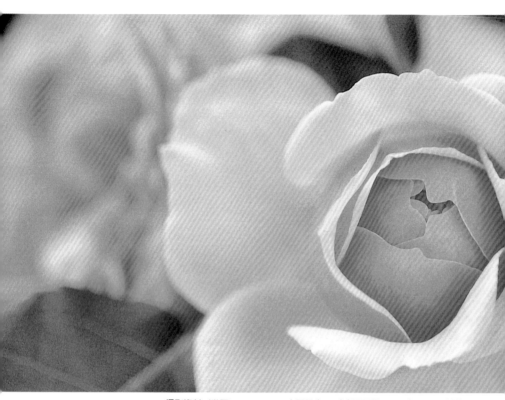

攝影資料／微距105mmF2.8　光圈優先AE（光圈開放＝F2.8）　＋1.7補償

玫瑰要避開直射日光
使用微距鏡頭特寫

鏡頭	攝影模式	三腳架	感度	WB
100mm級的微距	光圈優先AE	不使用	ISO400	陰天

攝影重點

:: 使用100mm級的微距鏡頭或200mm級望遠變焦鏡頭作特寫

:: 配合明亮的粉紅色作＋1.7的曝光補償　　　　　　　參照p124

:: 對焦模式切換到MF　　　　　　　　　　　　　　　參照p134

:: 把焦點對準有極柔質感的含苞花瓣（感覺漂亮的地方）上

:: 把主角的花靠向右側，使畫面出現變化

:: 因為是陰天的天空，把WB設定在陰天模式　　　　　參照p110

1 兒童
2 寵物
3 肖像
4 花
5 風景
6 日出和夕照、夜景
7 小物

One More
advice

花卉的攝影須準備小型的打光板

在微距攝影上，大大展現了打光板的效果。尤其向下開的花容易形成陰影，於是在花的下面插入打光板，稍微反射光，就會變得比較明亮。

使用打光板拍攝的水仙。

未使用打光板，拍起來較暗沉。

沒有打光板就用白紙

沒有打光板，也可以用白紙替代。在此使用的是A4的普通紙。

把白紙摺疊放入相機背袋裡。

Point!

為了呈現漂亮的色彩作正補償

拍攝明亮粉紅色花卉的特寫時，若未作曝光補償，拍出來的照片就會暗沉。右頁的照片是大膽地作＋1.7的補償所拍出來的。

花的微距攝影是以焦點對準花蕊為基本

以特寫拍攝花卉時，焦點對準花蕊，大概就能適當地調合。

把焦點對準想表現的部分

把焦點對準想漂亮呈現的部分，也是一種方法。範例是把焦點對準花瓣的邊緣。

在大致適當的曝光為中心之下，以階段性曝光拍攝

為了靠近花ática攝影，使用mm程度的微距鏡頭。使用200 mm 100級望遠變焦鏡頭（200 mm側）也不錯。

以微距鏡頭或望遠鏡頭作特寫時，焦點會變淺。花的特寫對焦是很重要的，因此從AF切換到MF以手動對準焦點。

此外，拍攝花的特寫時，該花的顏色會占畫面的大部分。若是明亮色的花要作正補償，暗色就作負補償。

右頁的被攝體是明亮的粉紅色，因此作＋1.7的補償即可呈現漂亮的色彩。

想了解設定的曝光是否適當，查看顯示影像的液晶螢幕即可明白。

而且，以覺得適當的曝光為中心，作前後補償的拍攝，大致即可安心。

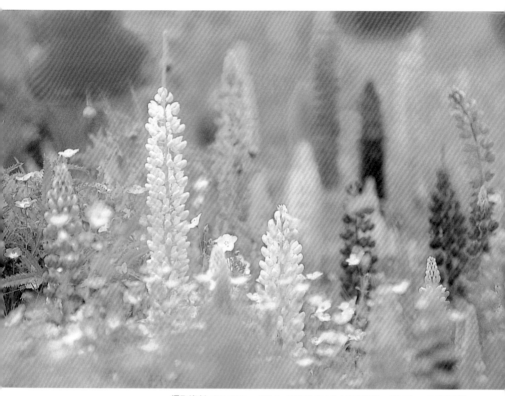

攝影資料／80-200mmF2.8　光圈優先AE（光圈開放＝F2.8）　＋0.7補償

使用望遠鏡頭特寫花田
活用週圍花卉的散景

鏡頭	攝影模式	三腳架	感度	WB
200mm級的望遠變焦	光圈優先AE	使用	ISO200	自動

攝影重點

:: 使用200mm級望遠變焦鏡頭　　　　　　　　　　　　參照p132

:: 光圈開放，形成大散景　　　　　　　　　　　　　　參照p130

:: 前散景的花，選擇比主角的花更前面的花　　　　　　參照p126

:: 因為使用望遠變焦鏡頭，因此以三腳架防止手震　　　參照p126

:: 作正補償拍出明亮柔美的形象　　　　　　　　　　　參照p124

:: 注意狀態不良的花不要攝入畫面

1 兒童

2 寵物

3 肖像

4 花

5 風景

6 日出和夕照、夜景

7 小物

One More advice

留意散景和主角的花的配色和明亮度

在攝影同時，需要留意的是作為散景的素材和主角的色調平衡性。相同的色調會有沉穩感，不同的色調會讓畫面看起來華麗。此外，選擇的散景素材明亮度和主角大致相同，或者比主角更明亮時，就容易整合畫面。主角的花很明亮時，即使把變成陰影的花作成散景也不會漂亮的。

把同色調的花形成散景就有沉穩的印象。

主角和散景是不同色調時，會變成華麗的印象。

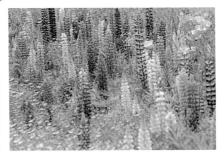

Point!

光圈太小，就無法形成漂亮的散景

雖是相同的群生羽扇豆，但是若把光圈設定為F7.1來拍攝，則前方花卉的散景會變得不完全。要形成大散景，必須開大光圈來拍攝。

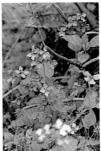

靠近主角，就不會有大幅散景

因主角花的週圍散景不完全，以致於變成不漂亮的散景。尤其前面淡紫色的花，看起來像是失焦一般。不完全的散景會造成煩雜的印象，須注意。

距離主角越遠的越能形成大散景

使用和上面照片相同的鏡頭、相同的光圈攝影。散景的素材是距離主角越遠，越能形成大散景。為了形成蓬鬆又大的散景，選擇距離主角遠的事物為散景素材。

距離主角越遠越能形成漂亮的散景

如同前項所述，望遠鏡頭的焦點對準範圍狹窄。但反過來說，可以把希望形成散景的部分如願地達成。

產生散景時的要訣，在於不要變成不完全的散景，必須要做到看不出原來素材形態的大散景。

因此，不僅使用望遠鏡頭，也要「開大光圈」，而且重點在盡可能「把距離主角遠的事物變成散景」。距離主角越遠的事物，越能形成大且漂亮的散景。

前散景（位於主角前面的散景）是利用接近相機的素材，後散景（在主角後面所拍出的散景）是活用距離遠的事物來構圖。

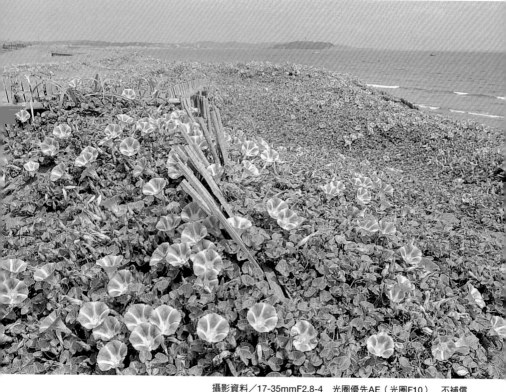

攝影資料／17-35mmF2.8-4　光圈優先AE（光圈F10）　不補償

群生的花
使用廣角鏡頭稍微靠近地拍攝

鏡頭	攝影模式	三腳架	感度	WB
20mm級以下的廣角	光圈優先AE	使用	ISO200	自動

 攝影重點

:: 使用20mm級或以上的廣角鏡頭較為理想　　　參照p132

:: 縮小光圈，使焦點對準畫面整體　　　參照p130

:: 避免逆光，以順光的正上方陽光攝影　　　參照p10

:: 稍微納入天空，使畫面顯得更廣大

:: 為了拍成令人印象深刻的照片，要靠近花來拍攝

:: 注意前面不要變成不完全的散景

1 兒童

2 寵物

3 肖像

4 花

5 風景

6 日出和夕照、夜景

7 小物

One More advice

把焦點對在前面到後面的1/3處

清晰地拍出畫面全體的「全焦點攝影」的基本，就是把焦點對在想對準焦點範圍前面到後面的約1/3處，把光圈縮小到必要的程度。必須以預覽確認焦點是否對準前面側的事物。此外，橫向位置比縱向位置更容易作全焦點攝影。

作全焦點攝影時，把焦點對準群生的前面約1/3處。

Point!

不稍微靠近花來拍，就會減弱衝擊力

使用廣角鏡頭拍出的被攝體較小，因此不靠近把前面的花拍得稍大，就會削弱花的衝擊力。而且，靠近時，可強調出廣角鏡頭特有的遠近感，變成有趣的照片。

不納入天空就沒有延伸感

廣角鏡頭可以拍攝廣大範圍。戶外的攝影，如果不攝入天空，似乎就顯不出延伸的舒暢感。

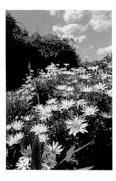

納入天空，即可感受空間的寬廣

即使範圍小，但攝入天空時，就能感受到空間的寬廣。

使用廣角，前面的散景會變得難看，須注意

使用廣角拍攝時，沒有相當程度靠近被攝體，拍出來的花就會很小，而減弱花本身的衝擊力。

此外，廣角鏡頭不像望遠鏡頭適用於形成蓬鬆柔美的散景。盡可能確實清晰地拍攝大範圍，比較容易整合畫面。

尤其前面形成散景時，會變成不完全的失焦狀態，而顯得雜亂而難看。如果要把前方或後方的某一方形成散景時，就把焦點位置放在前面。

如果後面稍微形成散景，應該還不至於難看。

此外，使用廣角拍攝大範圍時，以順光為宜。

攝影時，留意要靠近一點，把前面的花拍成大的。

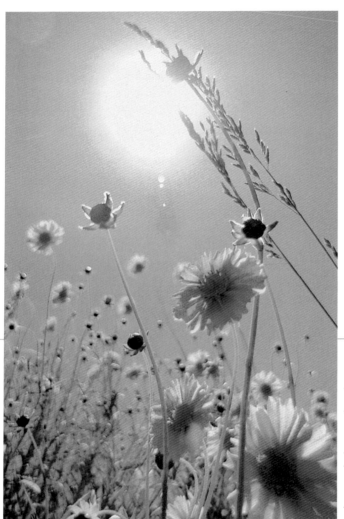

由不同於以往的角度
探索花的新表情

攝影資料／17‧35mm F2.8‧4　光圈優先AE（光圈F8）　+0.7補償

鏡頭	攝影模式
17mm級的廣角	光圈優先AE
三腳架	感度
不使用	ISO400
WB	
太陽光	

📷 攝影重點

∴ 使用17mm級廣角鏡頭強調遠近感　　　　　　參照p132

∴ 把光圈縮小在F8，背景也能拍得清晰　　　　　參照p130

∴ 在畫面納入太陽作為背景的重點

∴ 白平衡設定在太陽光　　　　　　　　　　　參照p110

∴ 以低角度，從比花更低的位置仰望拍攝

∴ 有直角觀景窗就能享受攝影樂趣

1 兒童
2 寵物
3 肖像
4 花
5 風景
6 日出和夕照、夜景
7 小物

One More
advice

作低角度攝影時很方便的直角觀景窗

進行由比花更低的位置攝影時，非採取很辛苦的姿勢拍攝不可。若有即時觀景（在液晶螢幕上經常映出觀景窗內狀況的功能），而且液晶是可動式的機種就很方便。可是，如果沒有這種機種時，可使用直角觀景窗（選購配件）。裝置在觀景窗上，即可以輕鬆的姿勢作低角度攝影。

在低角度攝影上相當方便的直角觀景窗。

Point!

使用望遠鏡頭不易表現角度的趣味性

使用望遠鏡頭，即使由下往上拍，也不會有仰望的感覺。如右頁照片一般使用廣角鏡頭，才能強調仰望的高度。

從下方拍攝向下綻放的花

尤其向下綻放的花，由下往上拍攝會產生截然不同的有趣形象。

從側方拍攝又有不同的印象……

本範例是將相機安排在和花相同的高度，從側方拍攝而成的。看不出是哪一種花，表情變得不同。

由不同於以往的角度拍攝看看

我們很少從花的下面來拍攝，偶爾從下面仰望拍攝看看，或許能發現和我們平時所見有不同表情的另一番風情。

尤其由下仰望拍攝向下綻放的花朵時，可發現和平時不同的呈現法，而更加強對花的印象。

如果要從花的下面拍攝，建議使用廣角鏡頭。而且，以天空為背景時，要選擇晴天的碧藍天空為理想。因為陰天的白色天空，很難形成一幅畫。

這種由低於被攝體的位置仰望瞄準的情形，稱為「低角度攝影」。

接著，尋找各種的角度，或從後面拍攝，或從正上方攝影。

雖依花的形狀而有差異，但基本上在膝蓋高度或以上高度的花，也容易以低角度來拍攝，請務必挑戰一次。

仔細觀察光線的狀態

以順光是碧藍天空、逆光是白色天空來拍攝

納入天空的構圖，必須注意太陽的位置。以順光攝影時，把和太陽反側的天空納入畫面。這是能夠把天空拍得更碧藍的角度。但以逆光攝影時，是把太陽側的天空納入畫面，使天空發白。而且，以逆光拍攝時作正補償的情形頗多，因此會照得更白。

順光

逆光

陰天的白色天空要從畫面排除

陰天的天空也有各種的表情，但一片平淡無奇且陰陰的白色天空，是無法成為一幅畫的。碰到這樣的天氣時，在構圖上不要把天空納入畫面內，就比較不容易失敗。

風景照是以拍攝時機為要點。在正好的時機拍下想拍攝的被攝體，是很困難的。不過，對於自己中意的被攝體要多前往幾次，以利拍出能表現自己感性的照片。

在附近場所尋找攝影重點

風景照的要點之一，就是「時機」以及和想拍攝的被攝體的「相遇」。

尤其櫻花、紅葉、新綠等漂亮的期間極為短暫。若失去其時機，只能再等待一年。能夠經常前往想拍攝的攝影點最為理想，否則就在住家附近的場所尋找自己獨有的拍攝重點。

此外，雖然找到想拍攝的被攝體，但是如果無法把所見的美與樂趣聰明表現在照片上，就無法傳遞給看照片的人。所謂「表現」也有「技術」的。

「如何拍出想拍的呢？」非靠自己思考不可。當事人的感性占大部分，但在此我想介紹表現的要訣和建議。

52

區分使用廣角或望遠

使用望遠鏡頭擷取風景

比起35mm軟片相機，數位相機在望遠鏡頭上較為有利。使用相同的望遠鏡頭，但數位相機依感光元件的大小，會比使用35mm軟片相機拍攝時，可作相當於1.3倍或1.5倍的焦點距離來使用。亦即，200mm的鏡頭可作300mm使用。使用數位單眼相機擷取遠方的風景看看吧！

右照片是把左邊風景的部分以望遠鏡頭特寫而成。數位單眼相機可以拍出如此大膽的特寫。

使用廣角鏡頭強調寬闊或高度

廣角鏡頭可以拍攝大範圍，因此廣大的風景也能攝入在1張照片裡。也能強調遠近感，因此適合表現廣闊或高度、縱深等空間。若想表現風景的雄偉，可以使用廣角鏡頭。

使用廣角鏡頭由下往上拍攝強調高度。

使用廣角鏡頭把雄偉的風景攝入在1張照片裡。

使用三腳架

風景照嚴禁手震

風景照是要把焦點對在廣大範圍上，因此須縮小光圈，而且使用PL濾鏡的情形頗多。為此，快門速度會變慢。如果是手拿著相機拍攝，就容易引起手震，因此使用三腳架較為理想。

攝影資料／80-200mmF2.8　快門速度優先AE（快門速度1/20秒）　－1.0補償

邊改變快門速度
邊表現「風的流動」

鏡頭	攝影模式	三腳架	感度	WB
200mm級的望遠變焦	快門速度優先AE	使用	ISO200	太陽光

📷 攝影重點

∴ 鏡頭是使用200mm級望遠變焦鏡頭　　　　　　　　　參照p132

∴ 邊一點一點地改變快門速度，邊多拍幾張　　　　　參照p128

∴ 拍攝後播放確認。在此以1/20秒為適當的速度

∴ 為了凸顯樹幹的黑，作負補償　　　　　　　　　　參照p124

∴ 為了使用低速快門，絕對要使用三腳架　　　　　　參照p126

∴ 把相機設置在三腳架上，構好圖等待和風吹拂的時機　參照p126

1 兒童

2 寵物

3 肖像

4 花

5 風景

6 日出和夕照、夜景

7 小物

One More advice

要利用晃動，就使用快門速度優先

筆者較習慣使用光圈優先AE，因此使用晃動作表現的照片中，也都以光圈優先AE攝影的情形居多。旋轉光圈的轉盤時，在觀景窗上會標示相機所算出的快門速度，因此邊確認邊決定光圈。可是，在此我想向初學者介紹使用快門速度優先AE的拍攝比較不會失敗。如果是快門速度優先AE，因天陰使明亮度出現變化時，也能以已設定狀態的快門速度攝影（因風所引起的晃動法不變）。但是，使用光圈優先AE，就會變成更慢的快門速度。

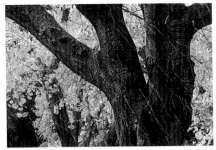

Point! 快門速度1/6秒，過慢就不漂亮

這是在和右頁照片一樣的狀況下，以快門速度1/6秒拍攝的。快門速度太慢，花瓣的軌跡會變得長又淡，而不漂亮。這是快門速度過慢就不適當的例子。

在強風的日子，以快門速度1/3秒攝影

這是在強風的晴朗日子，以快門速度1/3秒拍出被風吹得搖曳的枝葉。即使綠葉部分有晃動朦朧，但卻是可了解整棵樹木形態的程度。可說是適度的晃動。

快門速度1秒就過度晃動了

在相同條件下，以快門速度1秒拍攝看看。晃動到連樹形都難以辨認，有點太超過了。

邊調節快門速度邊多拍幾張

把風的流動作成「晃動」來表現，是出人意料地困難。

風的強度未必一定，因此即使以相同的快門速度，但因瞬間風的強度，而有變成容易拍攝的不同狀況。

晃動是無法以觀景窗確認，因此設定大概的基準來拍攝。因為是使用數位相機，就暫且拍攝看看，再馬上播放照片來看，由此調節快門速度來攝影，是最簡單的方法。

當然，無法預測完成時的攝影，總之就是先按下快門也是重要的。

例如右頁的場合，在快門速度適當，但風勢較弱時按下快門，則花瓣飛舞飄散的軌跡少，就可能變成不生動的無趣照片。

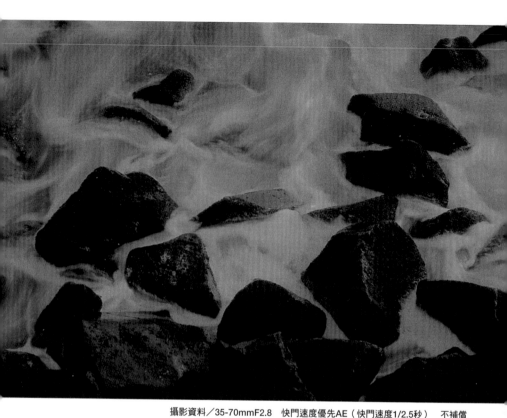

攝影資料／35-70mmF2.8 快門速度優先AE（快門速度1/2.5秒） 不補償

表現水的流動時
組合不會晃動的事物

鏡頭	攝影模式	三腳架	感度	WB
標準以上的望遠	快門速度優先AE	使用	ISO200	太陽光

 攝影重點

∴ 為了特寫水的流動，使用標準以上的望遠鏡頭　　　參照p130

∴ 為了能看出水流狀況程度的朦朧，以快門速度1/2.5秒

∴ 使用三角架防止相機振動（手震）　　　參照p126

∴ 和岩石組合，強調水的流動

∴ 為了充分使用慢的快門速度，日落後才攝影　　　參照p128

∴ 瞄準退潮的時機按下快門

1 兒童
2 寵物
3 肖像
4 花
5 風景
6 日出和夕照、夜景
7 小物

One More advice

在低速快門上有 ND濾鏡就很方便

使用低速快門時，以低感度為宜，但是數位相機把感度調低是有限度的。在這樣的情形下，方便的是ND濾鏡。若是灰色的濾鏡，不會在顏色上帶來影響，而是有僅把明亮度變暗的效果。想在明亮場所使用低速快門時，不妨利用看看。

僅降低明亮度的ND濾鏡。

快門速度更慢時，描繪的水流就會像雲煙一般。右頁的範例，是想表現窈窕的水流，因此選擇快門速度1/2.5秒，若要作如雲靄般描寫時，就有如上面照片般的表現。

使用快門速度優先AE，須注意曝光過度

在明亮的場所設定慢的快門速度時，會有曝光過度的情形。和快門速度相比，光圈可調節的幅度小，即使相機側把光圈縮小到最小，也無法獲得適當曝光。

在明亮場所選擇低速快門時就使用ND濾鏡

這是和上面照片相同，選擇快門速度優先AE，快門速度選擇7秒攝影的。因接上ND濾鏡而免除曝光過度。

瞄準退潮時，即可清楚顯現岩石的形態

對於如同水流一般會流動的被攝體，使用低速快門，即可以朦朧地表現其動態。

在此為了能看出波動程度的朦朧，快門速度選擇1/2.5秒。使用標準變焦的望遠側，把波浪捕捉在整個畫面裡。

以水的朦朧作表現時，在畫面內搭配不會動的事物（在此是岩石）來構圖，就容易安排出穩定的構圖，只不過在波浪激起的時機按下快門，岩石會被隱沒在水面下，以致於變成半調子的感覺。右頁的範例，是瞄準退潮時機攝影的。

此外，以低速快門攝影時，不使用三腳架就會引起手震。選擇可支撐相機重量，有某程度重量的穩固三腳架。

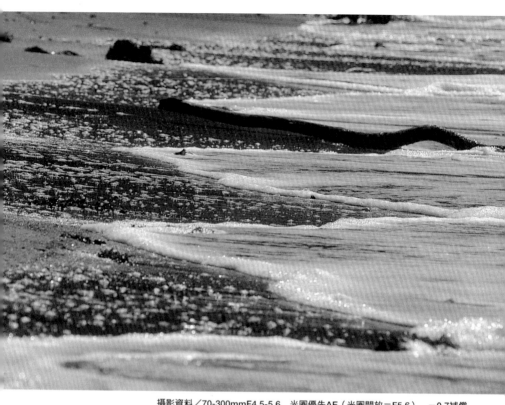

攝影資料／70-300mmF4.5-5.6　光圈優先AE（光圈開放＝F5.6）　－0.7補償

以高速快門
拍攝瞬間海浪凍結的姿態

鏡頭	攝影 模式	三腳架	感度	WB
300mm級 的望遠	光圈優先AE	使用	ISO400	太陽光

 攝影重點

:: 使用300mm級望遠鏡頭　　　　　　　　　　　　　　　　參照p132

:: 為了設定高速快門，設定光圈優先AE。確保1/1250秒　　參照p128

:: 場面昏暗，為了不要拍得過亮而作負補償　　　　　　　參照p124

:: 把三腳架設置在低角度。從側面拍攝海浪來構圖

:: 截取沒有顏色的地方時，整合成灰白單色形象

:: 瞄準海浪湧入的瞬間按下快門

1 兒童

2 寵物

3 肖像

4 花

5 風景

6 日出和夕照、夜景

7 小物

One More
advice

水的攝影，使用MF較為便利

水的攝影，以MF（手動對焦）較能順利拍攝的情形為多。除了水以外，把三腳架設定好，決定好構圖後，只等待時機的攝影情況相同。AF的情況是半按快門對準焦點後，才完全按下快門。因此，尤其是如流水一般有動態的被攝體，在可以按下快門時的當下卻有無法立即按下快門的例子。配合當場情況，請區分使用AF和MF。

Point! 以慢速快門使海浪變得朦朧

這是和右頁照片相同的構圖，以快門速度1/2.5秒拍攝的。把海浪描繪成白色朦朧狀。朦朧的效果可能也是一種表現，但為了截取瞬間的姿態，還是以高速快門較為適宜。

提高ISO感度即可使用高速快門

這是把感度提高到1600拍攝的。快門速度變成1/1000秒，可清晰拍攝水花飛濺瞬間的凍結。

使用ISO200，快門就不會變快

這畫面是ISO200時，快門速度就變成1/125秒，水的動態無法凍結，成了半調子的躍動。

使用1／1000秒程度拍攝快速流動的凍結

以高速快門把水的動態凍結拍攝，還是使用望遠鏡頭把流動的部分作特寫，較能有效顯現魄力。

為了使快速流動或飛濺水滴等動態凍結，最低也要使用約1／1000秒的高速快門來攝影。依攝影的場景，也有適合更快速快門速度的情形。

AE把光圈開放拍攝的。使用這方法配合其場景按下最快的快門。

當然，設定快門速度優先AE，選擇快速的快門速度亦可。

明亮度不足，無法獲得充分的高速快門時，不妨嘗試提高ISO感度等的方法。

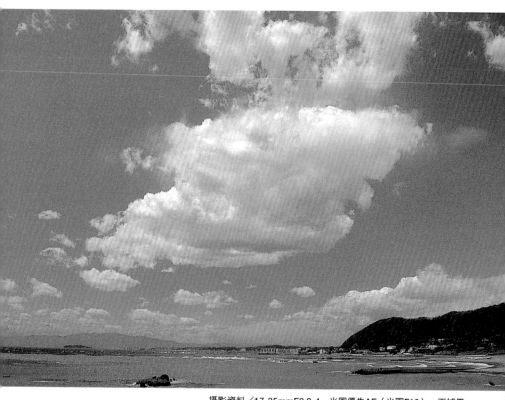

攝影資料／17-35mmF2.8-4　光圈優先AE（光圈F10）　不補償

使用PL濾鏡
把藍天表現得更藍、白雲表現得更白

鏡頭	攝影模式	三腳架	感度	WB
20mm以下的廣角	光圈優先AE	使用	ISO200	太陽光

📷 攝影重點

∵ 為了呈現天空的廣闊，使用優於20mm的廣角鏡頭　　`參照p132`

∵ 為了看出焦點對準畫面整體，把光圈設定在F11　　`參照p130`

∵ 以逆光不會出現PL濾鏡的效果，因此須選擇光線狀態　　`參照p10`

∵ 使用PL濾鏡時，快門速度會變慢，因此須使用三腳架　　`參照p126`

∵ 注意水平不要傾斜

∵ 不納入地面多餘的事物，即可凸顯天空與白雲

1 兒童

2 寵物

3 肖像

4 花

5 風景

6 日出和夕照、夜景

7 小物

One More
advice

使用廣角鏡頭時，須注意PL效果的不勻

PL的效果並非整個天空都會有，而是僅出現在部分上。如果也一起攝入拍不出效果的那部分天空，其差異就會變成不均勻。雖依狀況而定，不過使用20mm左右的廣角鏡頭拍攝整個天空時，不均勻的情形就會很醒目。遇到這樣時，利用樹木等掩飾沒有出現效果的部分，也是技巧之一。

畫面右上出現PL效果的不均，攝入樹木作掩飾的範例。

Point!

未使用PL濾鏡，白雲會不夠白

這是未使用濾鏡攝影的。這一天是晴朗的天氣，可拍攝碧藍的天空，但雲層的白色仍嫌不足。此時使用PL濾鏡就有效果。

使天空看起來有更藍的效果，以側光最能顯現

PL濾鏡的效果，以側光拍攝最能顯現。照片就是以側光攝影的。從左上到中下大幅顯出PL濾鏡的效果。

以逆光幾乎不見效果

照片是以逆光拍攝的。逆光時，即使使用PL濾鏡也幾乎不見效果。

裝置PL濾鏡時，邊確認效果邊攝影

PL濾鏡是風景照經常使用的配件。具有讓色澤更鮮明的效果。尤其是讓天空更為碧藍、白雲更白的用途最為一般人所熟知。

使用方法是裝置在鏡頭上，邊看觀景窗邊旋轉濾鏡，尋找能出現大效果的角度。

只不過，出現的效果會因光線的狀況而有差異。效果尤其大的是側光。反之，效果最小的是逆光的方向。逆光時，是沒有太大效果。

此外，也要記住使用PL濾鏡時，畫面會變暗。依不同場合，也有將曝光調暗2格的情形，因此要經常以觀景窗檢查快門速度，邊注意振動邊攝影。

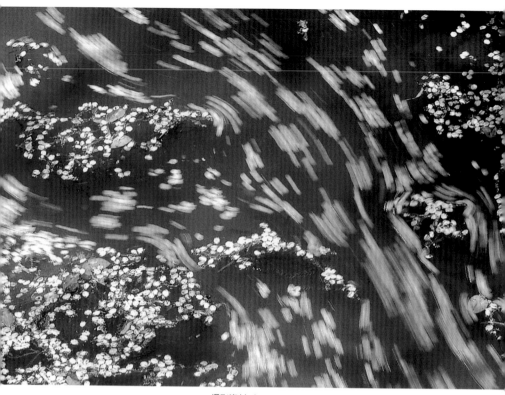

攝影資料／80-200mmF2.8　光圈優先AE（光圈F22）　不補償

以PL濾鏡消除水面多餘的反射

鏡頭	攝影模式	三腳架	感度	WB
200mm級的望遠變焦	光圈優先AE	使用	ISO200	太陽光

攝影重點

∴ 使用200mm級望遠變焦鏡頭特寫水流動的部分　參照p132

∴ 瞄準描繪流動曲線的部分，使畫面富有變化

∴ 以PL濾鏡消除水面的反射

∴ 快門速度是1/2秒以下的低速快門　參照p128

∴ 因為是低速快門，須使用三腳架　參照p126

∴ 瞄準眾多花瓣飄流的時機

1 兒童
2 寵物
3 肖像
4 花
5 風景
6 日出和夕照、夜景
7 小物

One More
advice

不僅是水面，也抑制葉子上的反射

PL濾鏡，也能消除葉上白色發光的返照。可消除多餘的反射，拍出葉子本來的綠色。拍攝秋天的紅葉也能利用這方法，使紅色或黃色表現得更分明。

未使用PL濾鏡的攝影。葉子的返照很棘手。

使用PL濾鏡的攝影。可表現本來的綠色。

Point!
未使用PL濾鏡，水面映著天空而發白

映入天空而發白的情況下，本範例是以快門速度1/2秒為限，使花瓣的飄流變得緩慢。但使用PL濾鏡時，快門速度可以變得更慢，右頁的照片是以1.3秒拍攝的。可以更加強調出花瓣的流動。

海若也是抑制反射，色彩會更加分明

抑制水面的反射，海的色澤會大有不同。本範例使用PL濾鏡，遠方的海變得更加深藍，面前的水面也除去白色的反射，就變成分明的色彩。

不裝PL濾鏡，天空的反射就很棘手

天空反射在整個水面上，使藍色沒有深度。在水面或葉子上也可看到閃閃發白的反射。

可作各種使用的PL濾鏡效果

PL濾鏡，可消除多餘的光的反射。

把藍天拍得更藍的效果最為有名，但不僅如此，在消除水面的反射、消除葉子表面的返照，使色澤更加鮮明等，在各種的場面上均可使用。

在此是為了消除天空的反射，使水面變暗，以強調飄流的櫻花花瓣的白色。

此外，可明確確認的返照自不待言，如上面的範例般，以肉眼難以確認的遠景的返照也有效果。

一邊看觀景窗邊旋轉PL濾鏡，即可了解色彩的鮮明度，或其效果消失的情況。這是非常方便的濾鏡，請務必試一次看看。

攝影資料／80-200mmF2.8　攝影模式　光圈優先AE（光圈開放＝F2.8）　＋1.3補償

以正補償
傳達新綠的爽朗性

鏡頭	攝影模式	三腳架	感度	WB
200mm級的望遠變焦	光圈優先AE	不使用	ISO200	太陽光

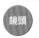

📷 攝影重點

:: 使用200mm級望遠變焦鏡頭，或100mm級的微距鏡頭　參照p132

:: 挑選明亮綠色漂亮水平伸展的枝葉

:: 尋找背景以明亮色調統一的位置

:: 為了使背景形成散景，把光圈設定在開放　參照p130

:: 從枝的正下方往正上方瞄準，採逆光使葉片清透　參照p10

:: 作正補償，拍出明亮爽朗的形象　參照p124

1 兒童
2 寵物
3 肖像
4 花
5 風景
6 日出和夕照、夜景
7 小物

One More advice

把透入縫隙的陽光作成圓形散景納入背景裡

把透入縫隙的陽光作成圓形散景，是可以讓人感到爽朗或明亮形象的適量小道具。如在背景裡納入縫隙陽光而開放光圈攝影，即可形成漂亮的圓形散景。

以縫隙陽光所形成的漂亮散景，可作為重點。

Point!

未作正補償，就無法形成嫩草色

整個畫面都被明亮色占有，所以要作正補償。樹枝的綠不用多贅述，還要留意形成於背景的後散景的綠色，希望多作正補償。

以光或背景的選擇，作不同形象的變化

這是同一棵樹的其他枝幹的攝影。背景是暗的，且是逆光狀況。雖是相同的被攝體，但狀況不同時，就會變成像這樣形象有異的照片。

把樹幹作為重點納入

主角的綠和背景的綠是大致相同的色調，明亮度不太有變化的狀況。直接拍攝恐怕主角會被吃掉，因此在背景上納入樹幹來產生變化。

新綠要在顏色變深之前集中攝影

櫻花開完的稍後，樹木的新芽就陸續發芽。爽朗的嫩草綠十分耀眼，但不久後，明亮的綠色便轉為深綠。能夠瞄準爽朗新綠的季節，意外地短暫，因此在最漂亮的時刻集中攝影。

明亮色調占畫面多數的情形，以相機算出的曝光拍攝時，常會發生照起來稍暗的情形。為了再現新綠的明亮綠色，大致須作 0.7 至 1.3 的正補償。

當然，依狀況或構圖意向，有作正向補償的情形。

找到想拍攝的樹葉或樹枝時，以藍天為背景，或暗的背景，嘗試從各種不同的角度來瞄準。

此外，在背景裡搭配明亮色的花卉也是很有趣。

攝影資料／80-200mmF2.8　光圈優先AE（光圈F5.6）　－1.0補償

設定高彩度
把紅葉拍得更鮮豔

鏡頭	攝影模式	三腳架	感度	WB
200mm級的望遠變焦	光圈優先AE	使用較理想	ISO200	太陽光

📷 攝影重點

∵ **稍微上面的角度俯瞰拍攝位於對面的河谷紅葉**

∵ **選擇最漂亮的紅色部分來構圖**

∵ **為了自由地構圖，使用200mm級望遠變焦鏡頭較便利**　參照p132

∵ **為了鮮艷地表現出深紅色，在這裡作負補償**　參照p124

∵ **選擇沒有直射陽光，光線較為和緩的時段**

1 兒童
2 寵物
3 肖像
4 花
5 風景
6 日出和夜景
7 小物

One More advice

常聽的「1格」是指甚麼呢？

在曝光上經常可聽到「1格」的說詞。這種「1格」，淺顯來說就是指「光量2倍」。例如，所謂「＋1.0格補償」，實質上就是射入2倍光的補償。反之，所謂「－1.0格補償」，就是把光量變成1/2倍的補償。

此外，也有把光圈以「再縮小1格」的方式使用的情形。所謂光圈的1格，就是變成F2.8、F4、F5.6、F8、F11……，所謂「光圈縮小1格」，就是光量變成1/2。

快門速度就更容易了解，依1/30秒、1/60秒、1/125秒、1/250秒……，每「1格」的曝光時間變成一半。

Point!

紅葉的壽命短暫，必須收集攝影季節的資訊

這是拍攝右頁照片後的4天，在同一場所拍攝的照片。上面的照片，紅葉已經枯萎發白。一旦失去最佳時機，就看不到紅葉美麗的姿態。所以，應該把確認季節視為攝影的工作之一。

拍攝鮮豔的黃色時，須作正補償

深紅等等顏色是作負補償，但黃色的銀杏則須作正補償。在此是作＋1.0的補償。

不作補償，色彩會變濁濁的

這是不作補償拍攝的照片。不作補償，鮮艷的黃色會變成混濁的顏色。

深紅色是作負補償，明亮黃色是作正補償

紅葉是要欣賞紅色或黃色等鮮豔的色彩。最佳的觀賞期意外地短暫，一旦枯萎就發白，因此截取漂亮的部分來構圖。

當深紅色占有畫面的多數時，相機所算出的曝光會過度明亮，照起來紅色會變淡。為了能夠拍攝出漂亮的顏色，就必須作負的補償。

反之，黃色等明亮色占畫面的多數時，就作正補償來拍攝。

可上網調查或詢問當地的觀光協會有關紅葉的時機。如果耽誤了最佳時機，就從樹下以仰望的角度，稍微逆光來拍攝。從葉子的表面拍攝，發白褪色的狀況會很醒目，不過，從背面透著逆光時，就不會有表側那種褪色顯眼的情形。

攝影資料／80-200mmF2.8　光圈優先AE（光圈F11）　＋0.3補償

裁掉白色天空
拍攝豪華的櫻花

鏡頭	攝影模式	三腳架	感度	WB
200mm級的望遠變焦	光圈優先AE	不使用	ISO200	太陽光

 攝影重點

∴ 使用200mm級望遠變焦鏡頭截取漂亮的部分　　　　　　參照p132

∴ 盡量排除白色天空來構圖

∴ 為了漂亮地呈現櫻花的顏色，作正補償　　　　　　　　參照p124

∴ 尋找面前的垂枝櫻花和山櫻花不要過度重疊的位置

∴ 以櫻花填滿畫面，呈現豪華的印象

∴ 焦點對準垂枝櫻花和後面山櫻花的二者來調整光圈　　　參照p130

1 兒童

2 寵物

3 肖像

4 花

5 風景

6 日出和夕照、夜景

7 小物

One More advice

盡量尋找沒有人氣的櫻花地點

在櫻花的名勝地點，雖有令人驚艷的無數櫻花，但賞花客也相當可觀。此外，依場所有在櫻花樹上裝飾燈籠的情形。如果要攝影，就盡量尋找沒有作裝飾的櫻花地點。

若拍攝到燈籠時，與其說是櫻花，不如說是「賞花」的印象較為強烈。

首先，從這張照片盡量裁掉白色的天空。面前的垂枝櫻花和後面的山櫻花互相重疊的均衡性欠佳，右下的枯樹也有礙畫面。右頁的範例，是從比這張照片稍微向左高出約1公尺的地方拍攝的。

特寫一枝，逆光亦可

除了八重櫻之外，如吉野櫻等花瓣薄又單瓣的種類，以逆光拍攝較有效果。特寫一枝時，以穿透光變成明亮的形象，也很漂亮。

作特寫拍攝時，大膽作正補償

櫻花是淡色的，作特寫時不能大膽作正補償，拍出的照片色澤就會暗沉混濁。右邊的範例是作＋1.7補償。

要漂亮地拍攝櫻花是出乎意料地困難

只要是風景照迷，任誰都想以櫻花為拍攝體。無論從哪個角度看都漂亮，因此常說「要拍攝地漂亮是困難的」。

櫻花有白色或淡粉紅色等各種顏色，但多數都是淡色系，因此作正面補償的情形居多。尤其作特寫拍攝時，要大膽地作正補償。

此外，櫻花的枝幹在風的吹拂下會大力搖擺。因此，在有風的日子，搖晃會很明顯，因而特寫的攝影變得困難。即使使用三腳架，花一被吹動就沒辦法，根本就很難對準焦點。作特寫的攝影，以沒有風的時候為最佳時機。

在住家附近尋找看看，應該會有櫻花的行道樹或立姿的漂亮櫻花。首先，從尋找適合自己的櫻花地點開始。

以白平衡使表現更豐富

以日陰模式可強調紅色

以芒草為剪影，搭配在背景的晚霞天空。有色彩的天空只有一部分，為了強調紅色，於是將白平衡設定在日陰模式。整片天空顯得熾紅，更顯夕照氛圍（右下）。

這是將白平衡設定在太陽光模式所拍攝的。

這是將白平衡設定在日陰模式所拍攝的。

使用廣角鏡頭拍攝廣闊的天空

使用廣角鏡頭活用色調的濃淡差異

這是使用廣角鏡頭拍攝天空美麗的色調濃淡差異。使用望遠鏡頭僅能截取天空的一部分來構圖。從昏暗的部分到明亮的部分整個納入畫面內，仍須使用廣角鏡頭。

<div style="text-align: right">

夕照、夜景

夕照或夜景的表情，是隨著時間而逐漸產生變化。從日沒前開始拍攝，暫且拍攝到日暮天空變暗為止。依色彩的變化，無一不令人驚嘆。

</div>

欣賞白平衡和濾鏡的效果

夕照或夜景，是以白平衡拍攝的適當素材。以日陰模式拍攝夕照，可強調紅色而產生更強烈的夕照形象。

此時重要的是，天空稍微有點色彩。完全沒有色彩的陰鬱天空，即使使用日陰模式拍攝，效果也是不彰。

此外，夕照美麗的時段非常短促，因此，必須事先設定好，等待按下快門的時機。由於是以低速快門拍攝，三腳架成了必需品。

夜景的拍攝，也是使用白平衡。利用濾鏡的攝影也是很有趣的。

或許會認為人造景物的夜景是沒有季節性的，但是，在聖誕節前的冬季，裝飾的霓虹燈也能夠幻化成熱鬧歡樂的氛圍。夜景的拍攝，以冬季為最佳季節。

日落的天空表情瞬間變化

日落後的天空表情，可謂瞬息萬變。像是替代變成昏暗的天空一般，夜景的光芒燦爛閃耀。為了不失去按下快門的良機，須盡早設定好。

剛剛日落後

5分鐘後

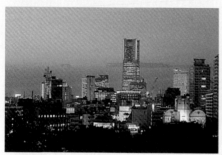

10分鐘後

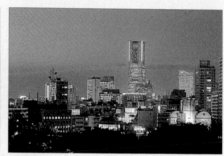

15分鐘後

嘗試濾鏡的效果

稍微控制使用濾鏡為要訣

柔和的濾鏡，具有把光從明亮部分向昏暗部分滲出的效果。使用在夜景上相當有效。只不過，太誇大強調柔和的效果，會變成刻意拍攝的做作照片。秘訣是不經意的使用，才能漂亮的整合。

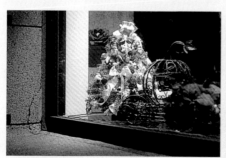

沒有使用濾鏡

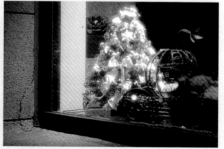

使用濾鏡

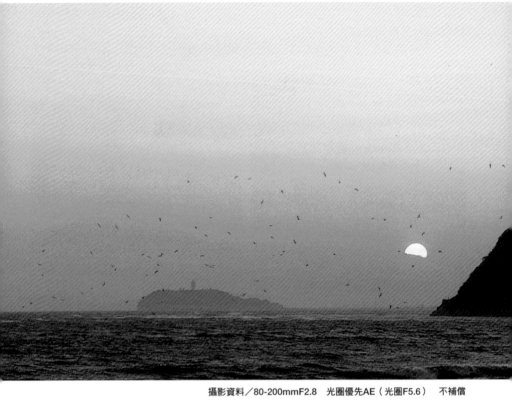

攝影資料／80-200mmF2.8　光圈優先AE（光圈F5.6）　不補償

白平衡設定在日陰模式
強調夕陽的熾紅

鏡頭	攝影模式	三腳架	感度	WB
200mm級的望遠變焦	光圈優先AE	使用	ISO200	日陰模式

 攝影重點

- 在太陽西下之前就設定好相機，等待按下快門的時機
- 為了構圖的安定使用三腳架。水平傾斜的照片難看必須注意！　參照p126
- 利用AF鎖定，焦點對準變成剪影的島影　參照p134
- 對準焦點後，切換為MF模式微調構圖　參照p134
- 把白平衡設定在日陰模式，強調夕陽的熾紅　參照p110
- 為了防止前方的飛鳥產生疊影，也要注意快門速度　參照p128

1 兒童

2 寵物

3 肖像

4 花

5 風景

6 夕照、夜景

7 小物

One More advice

調查太陽下沉的位置和時間

雖是相同的攝影地點，但太陽下沉的位置卻依季節而有異。攝影時，須事先調查太陽會在哪個位置下沉。之後，就看天氣的狀況。雖有如自己期待的看到漂亮的夕陽，但是要多下工夫善用天空的濃淡色差來拍攝。不要氣餒，多做各種的挑戰，一定可以拍出意想不到的美麗照片。

夕陽的移動出乎意料地快速，從山頭上沉入只有2分鐘 **Point!**

下沉的夕陽移動非常快速，因此動作太慢就會失去按下快門的良機。太陽還在山頭上的上面照片，到沉入的下面照片，只有2分鐘。事先想好要拍攝怎樣的照片，然後把相機設定好。

若是晴空萬里對比過強時，就對準日落後

太陽光過強，就很難把握太陽和地面均衡的明亮度。此時，選在日落前，不如在日落後更容易拍攝。

若是雲層飄忽的西空，會有太陽隱沒在雲後的情形

認為太陽是正好的明亮度而設定好相機，等待按下快門的時機時，不料在日落前卻隱沒在遠方的雲層裡。天空沒有被染成紅色，就不漂亮了。

做好完全準備，等待按下快門的時機

旭日或夕陽等，接近地平線的太陽移動意外地快速。一旦開始下沉就非常快速，根本就沒有慢慢攝影的空檔。

夕陽的照片，盡可能事先確認太陽下沉的地點，把相機架好在三腳架上，決定好構圖等。之後，就只是按下快門的狀態，等待日落最為理想。

把白平衡設定在日陰模式，即可強調夕陽的熾紅。雖依當場狀況有異，不過，把曝光稍微調向負側，即可呈現天空濃淡的色差。

無論如何，夕照的攝影是非常匆促地。為了防止失敗，自動包圍曝光功能（參照98頁）等，以階段曝光拍攝也不錯。

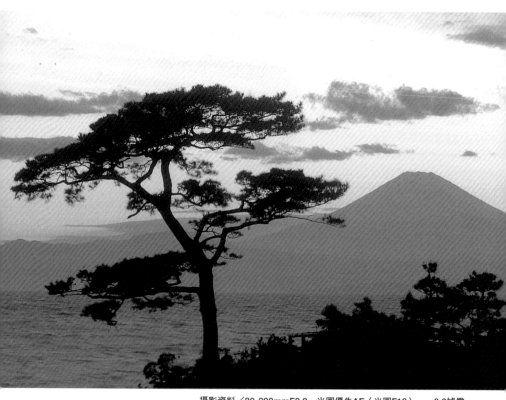

攝影資料／80-200mmF2.8　光圈優先AE（光圈F18）　－0.3補償

作負補償
使日落後的濃淡色調更加豐富

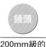鏡頭	攝影模式	三腳架	感度	WB
200mm級的望遠變焦	光圈優先AE	使用	ISO200	螢光燈

攝影重點

- 等待日落後，瞄準天空美麗色彩的時機
- 為了把松樹和富士山一起納入畫面，研究攝影位置
- 為了把焦點對準整個畫面，縮小光圈來拍攝　參照p130
- 以負補償呈現天空的色調　參照p124
- 松樹和富士山成為剪影，更加深天空色彩的印象
- 為了防止手震，使用三腳架　參照p126

1 兒童

2 寵物

3 肖像

4 花

5 風景

6 夕照夜景

7 小物

One More
advice

截取漂亮的場景

想目睹整個天空漂亮染色的美麗晚霞，似乎不是很容易。大概都是西方天空染紅的景象就結束。此時，僅截取漂亮的染色部分來構圖看看。適度納入地平線的風景來截取西方的天空，即可拍出宛若夕照的照片。

納入地平線的風景為要訣。

在途中移動，使松樹和富士山重疊

這張照片是最初所攝影的。途中，想到要把畫面右手的松樹作成剪影，於是向右側移動。使富士山和松樹重疊所拍攝的，就是右頁的範例。

作負補償，拍攝鮮豔的晚霞

這是拍攝籠罩在遠山的晚霞雲彩。如果不作補償，就無法拍出完美的晚霞色調。在此作－0.7的補償最適宜。

－1.3補償就變成稍暗的印象

雖依個人喜好而定，不過作－1.3補償會變成過暗的印象。究竟作多少的補償才能獲得最佳結果呢？可分幾個階段拍攝比較看看。

從剛日落後，耐心等待20分鐘來拍攝

進行夕照攝影時，在日落前就完成攝影似乎有些可惜。在夕照攝影上發揮真本領的，可說是從日落之後。

夕陽尚未沒入時，是以太陽為重點來構圖，但是，日落後則以天空的色彩為主角。從日落開始後約20分鐘之間，天空的色彩表情感到瞬息萬變，可說是不攝影就會感到可惜的時段。比起日落前，有些攝影師更鍾情於以日落後為中心的攝影。

為了顯現晚霞的色彩，略作負側的曝光補償來拍攝。若作正補償，晚霞的色彩會變淡，想拍出印象深刻的晚霞照片似有困難。

從補償0到負側作階段曝光，之後再選出最好的照片。

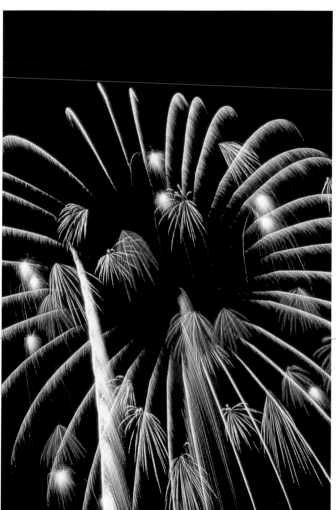

攝影資料／35-70mm F2.8　光圈優先AE（光圈F8）　不補償

不使用手動曝光
挑戰煙火的攝影

鏡頭

攝影模式

標準以上的望遠變焦

光圈優先AE

三腳架

感度

使用

ISO100

WB

太陽光

 攝影重點

- 使用標準變焦的望遠側，或望遠變焦鏡頭拍攝特寫 　　參照p132
- 使用三腳架 　　參照p126
- 以光圈優先AE，把光圈設定在F5.6或F8 　　參照p130
- 感度設定在ISO100程度。不需要高感度 　　參照p112
- 對準煙火開始爆開的瞬間按下快門
- 雖依時機有異，不過只要拍入2～3色就有華麗的印象

1 兒童
2 寵物
3 肖像
4 花
5 風景
6 夕照‧夜景
7 小物

One More advice

使用手動模式為一般的攝影法

以下介紹使用手動模式的煙火拍攝方法。首先，光圈在F5.6左右，快門設定在bulb（按著快門之間曝光），準備黑紙。按下快門，在煙火尚未上升期間（不想曝光時）用黑紙覆蓋鏡頭。僅煙火上升的期間，才拿掉黑紙曝光。

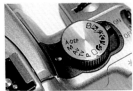

把模式轉盤設定在M，旋轉在照片右上部看到的前轉盤變更快門速度時，最後會顯示「bulb」的文字。

煙火爆開後才按下快門，就拍不到光跡。開始爆開的瞬間就按下快門，即可拍到爆開過程的軌跡為一般的煙火拍攝法。

拍攝煙火以F5.6或F8最為適當

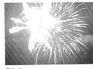

F2.8

F4

F5.6

F8

使用手動模式，把快門速度設定在5秒，改變光圈來攝影。以F2.8或F4會過亮，F11就過暗了。

F11

F16

想要拍攝，就以光圈優先AE來拍

提到煙火，若是使用軟片相機的情形，是以多重曝光（在一張軟片上重複幾次的曝光）的功能拍攝，但數位相機除部分機種以外，幾乎都沒有搭載多重曝光功能。為此，一般都改為手動模式來拍攝（參照上面的進一步建議）。

可是，在此介紹的是能輕鬆使用光圈優先AE的攝影法。

首先，把相機架好在三腳架上，感度ISO 100，以光圈優先設定F8左右。然後，就等待煙火爆開的瞬間按下快門。

如果感度太高，或光圈開放，快門速度就會變得過快，導致煙火爆開前快門就被關閉了。根本就拍不出漂亮的光跡，必須要注意。

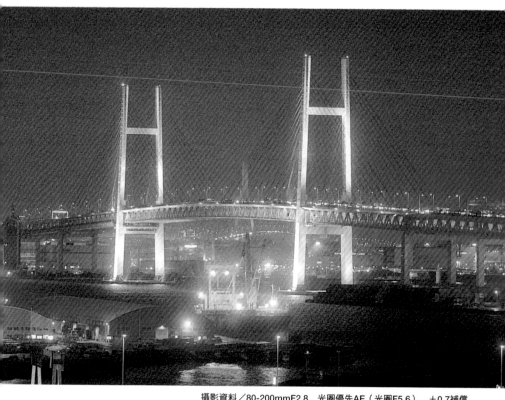

攝影資料／80-200mmF2.8　光圈優先AE（光圈F5.6）　＋0.7補償

夜景作正補償
變成光輝閃耀的形象

鏡頭	攝影模式	三腳架	感度	WB
200mm級的望遠變焦	光圈優先AE	使用	ISO200	太陽光

 攝影重點

- 使用200mm級望遠變焦鏡頭截取遠方的夜景　　　參照p132
- 攝影重點是建議在眺望角度佳的高台上
- 為了防止手震，須使用三腳架　　　參照p126
- 盡量以明亮的部分構成畫面
- 作正補償明亮地呈現夜景的光　　　參照p124
- 在構圖上，不要把日落後的昏暗天空納入太多在畫面上

1 兒童

2 寵物

3 肖像

4 花

5 風景

6 夕照‧夜景

7 小物

One More advice

平面的夜景要從高處拍攝

敞開於遠方的夜景，要從眺望台或如小山丘般的高處拍攝。若是高聳的建築物，由下往上拍攝也能成為一幅畫，但平面的夜景，從低的位置拍攝是絕對不會有趣味性的。

低又廣闊的夜景，以低的位置拍攝會欠缺魄力感。

Point!

不作補償，會出現昏暗朦朧的印象

這是不作補償所拍攝的照片。雖然不算失敗，但有些朦朧。必須下工夫使遠方點光源的夜景看起來熱鬧繽紛。以＋0.7左右的補償為基準，分階段曝光拍攝看看。

覺得人造光源朦朧時，就以天空的餘暉來覆蓋

在夜景的光有些朦朧狀態時，就在天空還有餘暉的時段，利用其色彩添加照片的華麗感。

昏暗的天空盡量排除在畫面之外

完全日落後，不要把昏暗的天空納入畫面為佳。只要漆黑一片的天空占有畫面內的大部分時，就會出現朦朧的印象。

在高處拍攝 遠方廣闊的夜景

眺望台等，以夜景聞名的地點大多數都是位於高處。雖是相同的夜景，但從高處俯瞰會出現魄力，看起來華麗。

照片也是一樣。尤其敞開於遠方平面的夜景，最好是從高處來拍攝。

遠方的夜景，是由無數的點光源聚集而成。以肉眼來看點光源，會呈現如星星般的光芒，但拍攝在照片上就只是光的點而已。

為此，所拍的照片看起來會有朦朧感。

在此之下，要拍攝如此的點光源時，作＋0.7至＋1.0左右的曝光補償，就會變成明亮熱鬧的印象。分幾個階段拍攝看看。

櫥窗的攝影
須留意光源的種類

攝影資料／80-200mm F2.8　光圈優先AE（光圈開放＝F2.8）　－0.7補償

鏡頭	攝影模式
200mm級的望遠變焦	光圈優先AE
三腳架	感度
使用	ISO1000
WB	
鎢絲燈	

攝影重點

白平衡設定在鎢絲燈模式，消除泛黃　参照p110

為了把映照在玻璃窗上的景物作成散景，把光圈設定在開放　参照p130

感度設定較高，留意汽車的尾燈不要映照過來　参照p112

整個被暗色占有，因此作負補償　参照p124

為了防止手震，使用三腳架　参照p126

從櫥窗的側面拍攝假人體模特兒的側臉

1 兒童

2 寵物

3 肖像

4 花

5 風景

6 夕照、夜景

7 小物

Point!

One More advice

噴水的燈光特寫使用慢速快門

入夜的噴水池，使用慢速快門拍攝水柱噴射的流動。只是，隨著時間的經過改變燈光顏色時，速度太慢的快門是無法美妙地呈現變化中的色彩。選擇在曝光中燈光的顏色不會改變的快門速度。

使用太陽光模式會帶有黃色

這是把白平衡設定在太陽光來拍攝的。強烈出現鎢絲燈的黃色。將白平衡設定在鎢絲燈模式拍攝時，會如右頁照片般變成自然的顏色，原本白的部分變成略帶藍色（映入玻璃窗的）。

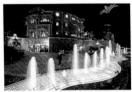

這是以快門速度2秒拍攝的。顯出燈光的顏色。

從各種角度拍攝

這也是使用鎢絲燈模式拍攝的。依拍攝的角度或構圖，會改變照片的印象。從左右拍攝後，再從仰角等各種角度拍攝。

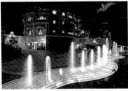

這是以快門速度10秒拍攝的。燈光的顏色不明。

雨後，也要注意路面的反射

在此為了勇敢保留鎢絲燈的黃色，使用太陽光模式拍攝。利用雨後路面的反射，將長椅作成剪影。

以白平衡的設定形成酷的形象

使用數位相機拍攝夜景時，變化白平衡來拍攝會很有趣味性。

尤其適合夜景的是鎢絲燈模式。原本我就很喜歡用鎢絲燈軟片拍攝夜景，因此試試這效果看看。

櫥窗多半使用鎢絲燈作為燈光的來源。如果直接以太陽光模式拍攝，就會被黃色覆蓋。

這種黃色依使用方法會變成帶有溫暖感的顏色，因此可依自己喜好來決定，不過，黃色過強也不太理想。

此時，設定鎢絲燈模式即可。雖依個人喜好而定，不過能拍出略帶藍色不可思議形象的照片。

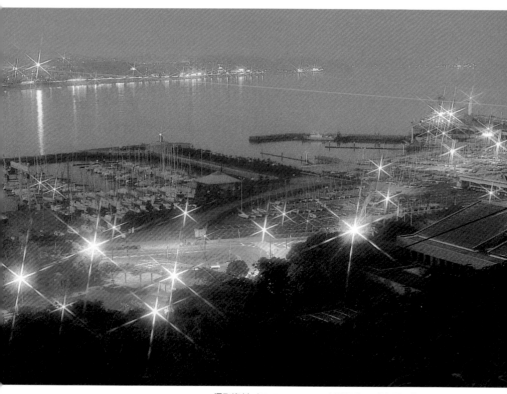

攝影資料／35-70mmF2.8　光圈優先AE（光圈F7）　＋0.3補償

使用十字濾鏡
拍攝成華麗的點光源

鏡頭	攝影模式	三腳架	感度	WB
標準變焦或廣角鏡頭	光圈優先AE	使用	ISO400	太陽光

攝影重點

使用標準變焦的廣角側或廣角鏡頭	參照p132
使用十字濾鏡把點光源作熱鬧的演出	
為了防止手震使用三腳架	參照p126
構圖須注意不讓水平傾斜	
注意濾鏡的效果不要太誇大	
作正補償看起來明亮	參照p124

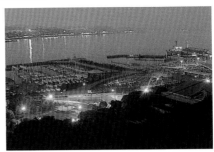

<div>

1 兒童

2 寵物

3 肖像

4 花

5 風景

6 夕照、夜景

7 小物

</div>

One More
advice

從強光側到陰影側暈開的柔光濾鏡

使用柔光濾鏡時，光會從明亮部分向昏暗部分暈開。在拍攝主要被攝體明亮、背景暗的場面時有效。可是，極端明亮的被攝體和陰暗的背景組合，效果上會變得過於誇大。以適當的對照構成畫面也是要點。

使用柔光濾鏡，可出現光的暈開感。

Point!

不使用濾鏡，夜景會顯得稀落朦朧

這是不使用濾鏡拍攝的。前面的風景呈現幾乎看不出的漆黑，會讓點光源變成稀疏的朦朧印象。

濾鏡的效果不要過於誇大

這是使用望遠變焦鏡頭把夜景的一部分作特寫。十字濾鏡的效果過於誇大，會變成矯揉造作的印象。

不使用濾鏡反而有好感

雖然沒有十字濾鏡的效果，但主要被攝體的形象清晰，形成沉穩的印象。

若無其事地活用濾鏡效果

使用數位相機拍攝的照片是數位資料，輸入電腦後即可透過軟體添加各種的效果。

可是，使用濾鏡攝影時，當場即可作形象操作。在此是使用十字濾鏡。

所謂十字濾鏡，是表面刻有細線狀溝紋的濾鏡。照射到被攝體閃亮的光，沿著溝紋會出現光條。在夜景的攝影上經常使用，可以讓光呈現熱鬧景象。

利用這種濾鏡時須注意的是不要太過誇大。效果過大，會變成矯揉做作的印象，反而引起反效果。

濾鏡的效果，是以不破壞照片形象的程度，若無其事地利用。

攝影資料／80-200mm F2.8　光圈優先AE（光圈開放＝F2.8）　不補償

鏡頭	攝影模式
200mm級以上的望遠	光圈優先AE

三腳架	感度
使用	ISO800

WB	
自動	

 攝影重點

- 為了形成大的散景，使用200mm級以上的望遠鏡頭　參照p132
- 選擇點光源在被攝體前面的角度
- 為了使點光源變成圓形的散景，以光圈優先AE把光圈設定成開放　參照p130
- 相機架在三腳架上　參照p126
- 瞄準小燈泡閃爍較多的瞬間
- 調整拍攝位置使圓形散景在暗的背景上

1 兒童
2 寵物
3 肖像
4 花
5 風景
6 夕照、夜景
7 小物

One More advice

位於前方的物品剪影出現在圓形散景上

這是把位於裡面的點光源作為圓形散景利用，越過玻璃所拍攝的。在畫面左側的圓形散景上，映著垂掛在前面的鎖鏈的剪影。前面右端的鎖鏈剪影，是為了讓鏡頭靠近鎖鏈，而沒有拍出形狀。可是，在圓形散景上會出現位於前面物品的形狀。再者，出現在全部圓形散景上的網目，是位於相機前面的鐵絲網剪影。

在左側的圓形散景上可看到鎖鏈的形狀。

Point!

縮小光圈時，光圈的形狀會出現在散景上

以光圈開放攝影時，散景變成圓形狀。反之，縮小光圈時，不僅光圈的形狀出現在散景上，而且散景也變小。此外，也要記住使用望遠鏡頭比起廣角，能讓圓形散景變得更大。

利用玻璃上的反射作為前散景

越過櫥窗拍攝聖誕樹。由於在前面找不到可作為散景素材使用的點光源，於是將照映在玻璃上的汽車頭燈作為圓形散景。

位於後方的點光源也使用在後散景上

這是拍攝裝飾在櫥窗內的聖誕樹。以位於店內的不同聖誕樹為背景，利用其小燈泡作成圓形的後散景。開放光圈，盡可能使用焦點距離長的望遠鏡頭。

距離主要被攝體越遠的光源，越能形成大散景

夜景的攝影，把點光源納入畫面的情形相當多。把這種點光源作成散景，就會營造出大又圓的散景。

開放光圈時，散景的形狀變成圓的，而且是更大的散景。活用主要被攝體的前散景或後散景，即可在畫面上添加華麗的氛圍。

圓散景的大小，是依焦點位置而有變化。如果希望散景越大越好，就盡量讓作為散景素材的點光源距離對準焦點的被攝體遠一點。

亦即，「前散景」是「盡量靠近相機的光源」、「後散景」是「盡量在遠處的光源」，尋找適當的拍攝角度來活用散景。

此外，反射在玻璃上的光源，亦可活用為散景。

首先注意背景

背景是重要的要素

雖是相同的物品以相同的構圖來拍攝，但背景的差異，卻讓整個照片的形象有截然不同的變化。背景有如同主角般重要的要素，因此在攝影時須多加留意。

不使用內建閃光燈

使用閃光燈直接照射時，會反射在包裝上

使用閃光燈時，要避免使用內建閃光燈的直接照射，而是使用外接閃光燈。轉動外接閃光燈的頸部，射向白色牆壁或天花板上等，拍攝時就不會有反射（參照138頁）。

將身邊的物品鋪在網路上販售，或者將料理拍攝起來公開在部落格上等，希望聰明地拍攝小物的例子為數不少。以下介紹其要訣。

小物

設法使用家庭內現有的物品

拍攝小物並不容易。專業的拍攝物品的情況，稱為「物拍」。當然，無論拍攝甚麼照片都有它的困難點，但是，拍攝物品時須加入「使光線漂亮分布」的照明作業，卻常常讓人傷透腦筋。必須要有打光板或燈光、支撐小物的配備等的器材。

不過，在此並不介紹需要特別購買物拍用的器材，而是介紹以一般家庭現有的東西即可代用的方法。

打光板可以白紙或鋁箔紙代用，燈光也是使用家庭內現有的長臂檯燈。

雖然不及使用專用器材拍攝的專業水準，不過只要下點工夫，即可拍出亮眼的照片。

在角度和構圖上下工夫

邊拍攝邊調整構圖

①拍攝全部會失去味道

這是使用從對面側的窗戶射入的自然光，以逆光攝影。未必是順光就不好，但逆光或斜光較能顯出立體感。不過，這樣幾乎都是「直接觀看」的狀態，對照片來說並非最好。

②稍微靠近氛圍較佳

以稍微切掉盤子的邊緣也不在意的想法，稍微靠近來拍攝。如此的氛圍較佳。

③把主角鎖定在沙拉，大膽靠近拍攝

以縱向位置來擺設，盡可能靠近來看。以沙拉為主角，即使切掉麵包或玻璃杯也不在意地來作背景。為了使麵包和玻璃杯變成有點模糊，不要完全縮小光圈，而是設定在F8。

利用家庭用品研究採光

這次使用在照明上的器材

這次是考慮使用一般家庭現有的東西替代專業器材。白色圖畫紙和垃圾袋（半透明），以及孩子的樂高玩具。幾乎只使用這些，即可進行物拍的照明。

樂高玩具可作為支撐垃圾袋天花板的支柱

三腳架

垃圾袋是作為使光線柔和的擴散器來利用

球狀燈。長臂檯燈亦可

膠帶

替代白色打光板的白色圖畫紙

使用白色模造紙作成背景

使用微波爐罩替代銀色打光板

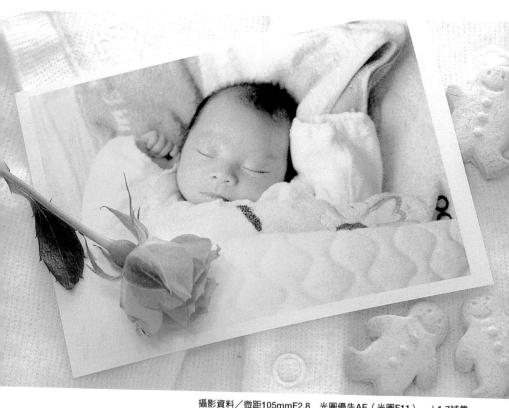

攝影資料／微距105mmF2.8　光圈優先AE（光圈F11）　＋1.7補償

在列印相片上搭配小物
拍攝作為問候函使用的形象照片

鏡頭	攝影模式	三腳架	感度	WB
100mm級的微距	光圈優先AE	使用	ISO200	自定白平衡

📷 攝影重點

- 使用100mm程度的微距鏡頭
- 把白平衡設定在自定白平衡，注意不要帶有照明的顏色　　參照p110
- 把替代白色打光板的毛巾圍住週圍，形成柔和的光
- 主角的列印相片，選擇特寫的造型
- 準備搭配在週圍的小物。要控制顏色
- 調整拍攝角度，不要讓列印相片的表面有反射

1 兒童
2 寵物
3 肖像
4 花
5 風景
6 夕照、夜景
7 小物

One More
advice

室內的攝影須注意白平衡的設定

使用人工的照明時，或者以自然光在室內攝影時，都要注意白平衡（WB）。這次使用的是鎢絲燈，以太陽光模式等拍攝時，會帶點黃色。因此使用自定義白平衡的WB，或者配合光源來設定WB，先試拍1張播放觀看，即可大致確認顏色的感覺（參照110頁）。

鎢絲燈光下使用太陽光模式攝影時，會帶點黃色。

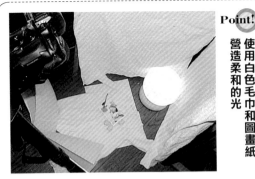

Point!

使用白色毛巾和圖畫紙營造柔和的光

這是攝影用的整套用具。球狀燈作光源使用，但如此的光會很硬。為了讓這樣的光變成柔和的反射光，把白色毛巾掛在椅背上作為打光板使用。前面的圖畫紙也是替代打光板。俯瞰拍攝使焦點對準整個畫面。

注意不要讓照射光映在被攝體上

把列印相片和花放在鋪在底下的嬰兒服衣襟上，決定構圖。右側擺放嬰兒用的湯匙和叉子。不過，會有照射光映入金屬內的問題。而且，照射光會映入列印相片內而有反射光。

以「白色的反射光」製作光亮

調整列印相片的位置。用毛巾圍住週圍，在湯匙和叉子上形成白色的反射光。最後換掉湯匙和叉子，改用餅乾（右頁的照片）。畫面就變得沉穩。

考慮能凸顯主角的小物

主要的被攝體是嬰兒的照片。可作為通知新生兒誕生之間候函使用的圖片形象，於是將嬰兒服或餅乾等作為陪襯小物來使用。

將家族照片作為主要的列印相片，搭配正月用的物品，即可拍攝作為賀年卡使用的照片。

這一類的作品，要把焦點對準全體以俯瞰的角度拍攝，而且光線要柔和照射到畫面的全體為要訣。

雖有使用散景拍攝形象照片的方法，不過，如同範例一般平坦的被攝體就不要有半調子的散景，能夠讓焦點對準全體來拍攝較為理想。

此外，因為是黑白的照片，因此搭配在週圍的小物必須控制顏色。

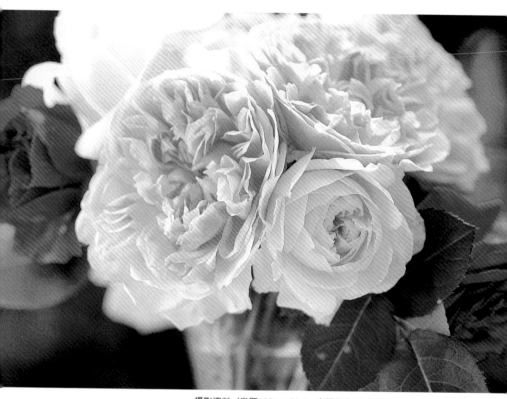

攝影資料／微距105mmF2.8　光圈優先AE（光圈F3.2）　＋0.3補償

構圖上能稍微拍到花器
即可顯出氛圍

鏡頭	攝影模式	三腳架	感度	WB
100mm級的微距	光圈優先AE	使用	ISO200	太陽光

∵ 不是非常接近攝影，因此使用100mm程度的微距鏡頭較容易使用

∵ 沒有強烈的陰影，在陰天的屋外攝影　參照p43

∵ 以銀色的微波爐墊子替代打光板，讓光照射到陰暗的部分

∵ 構圖上不要拍出整個花器，僅把焦點對準花

∵ 需要作微妙的構圖調整，使用三腳架　參照p126

∵ 確認正面，尤其是面前的花有無受損

1 兒童

2 寵物

3 肖像

4 花

5 風景

6 夕照、夜景

7 小物

One More
advice

選擇沒有受損的花來攝影

作為被攝體的花,必須仔細檢查是否受損。枯萎變成褐色的部分,是非常地醒目。尤其正面的花有受損時,必須和其他花交換,僅將美麗狀態的花安排在正面。

改變構圖來拍攝

下面的照片,是把相同的花從上俯瞰的角度拍攝的。如此的角度,適合插一朵向上開花的花。

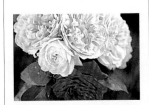

Point!

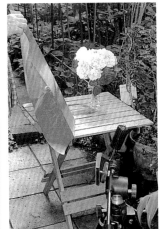

使用打光板反射光線,消除陰暗部分

打開在超市等販售的銀色微波爐墊子,替代打光板來使用。尤其從黑暗較醒目的左側反射光線,讓全部的花都有相同的明亮度。如果沒有人可以幫忙拿,可設法利用小道具來支撐。

沒有打光板,畫面會有明暗之差

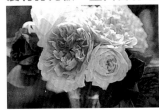

沒有打光板,下面的花會變暗,和上面的花會有明亮度之差。尤其正面粉紅色的玫瑰和左側的玫瑰都變暗了。

全部納入構圖的照片

無論花器或花都不要切除,全部拍攝入鏡。把全部拍攝成1張也可以。

以花為主角,拍大一點

插花,並不需要把整個花器也一起拍攝入鏡,把花拍攝大一點才能凸顯主角。

當然,要把整個拍攝成1張也可以,但除此之外,也有截取自己中意的一部分來構圖,或者以從上俯瞰的角度來各種拍攝的方法。

作特寫攝影時,在畫面上僅納入花器的邊緣,就會充滿設計感。

這樣的攝影,務必使用打光板。但即使沒有購買專用的打光板,以大張的白色紙張替代白色打光板(建議在晴天時)亦可,將鋁箔紙貼在瓦楞紙上即可替代銀色打光板(建議在陰天)使用。

設法善加利用身邊現有的東西。

攝影資料／微距105mmF2.8　光圈優先AE（光圈F11）　＋1.7補償

屋內的小物攝影
要活用自然光和打光板

鏡頭	攝影模式	三腳架	感度	WB
標準變焦或100mm級的微距	光圈優先AE	使用	ISO400	太陽光

攝影重點

:: 標準變焦或100mm級的微距鏡頭較容易使用　　參照p132

:: 因為在屋內，感度設定在ISO400。而且要作正補償來補光　參照p112

:: 來自窗戶的自然光為主要光源，以逆光來設定　參照p10

:: 以白紙替代打光板，把光照到暗的地方

:: 次要被攝體的恐龍，以頭朝向中間的方式擺置

:: 使用三腳架防止手震　　參照p126

1 兒童

2 寵物

3 肖像

4 花

5 風景

6 夕照、夜景

7 小物

One More
advice

和孩子一起拍攝也很有趣味性

讓孩子拿著作品來拍攝也很不錯。作品本身或許會在孩子玩樂中損壞，但將此情景拍攝成照片，即可作為永久的紀念。

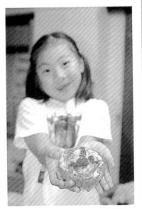

若是面具，戴著拍攝也很有趣。

1張白紙即可替代打光板

這是攝影時的整套用具。替代打光板的白紙，對折形成摺痕後，即使沒有支撐物也能立著。使用如圖畫紙般有厚度的紙，也會有穩定感。

圖畫在屋外光線圍繞的地方較容易攝影

如圖畫般的平面作品，建議放在屋外的地上，從上面拍攝。可以均勻照射到陽光，拍起來較漂亮。

室內攝影時會有不自然感……

這是在室內使用內建閃光燈拍攝的圖畫照片。雖然是放在窗邊的地板上從上面拍攝，但光線沒有均一照射在畫面上，變成不自然的印象。

孩子的作品拍攝成照片保存

孩子創作的作品，若是畫畫還容易保存，但黏土手工藝等立體性的作品，就有收藏場所的困擾了。

孩子的創作會不斷出現，好不容易才做出的作品，是不可以馬上丟棄的。但一直放著，就會不斷累積。

可能有很多家庭會從舊的作品依序處理掉，但是在丟棄之前拍攝成照片，即可成為日後令人懷念的紀念。

如果是小的作品，放在家裡客廳的茶几上即可輕鬆拍攝。在這裡用來自窗戶的自然光，和一張替代打光板的白紙來拍攝。

此外，圖畫等的平面作品，可以在屋外把畫放在地上，從上面拍攝。在室內攝影時，閃光燈會反射在作品上，變成不自然的印象。

攝影資料／微距105mmF2.8　光圈優先AE（光圈F22）　＋1.0補償

網拍所使用的照片
在背景上鋪設素面的紙以求簡潔

鏡頭	攝影模式	三腳架	感度	WB
100mm級的微距或望遠	光圈優先AE	使用	ISO400	自定義白平衡

📷 攝影重點

:: 鏡頭是使用100mm級的微距鏡頭或望遠鏡頭　**參照p132**

:: 背景使用白紙比較不會失敗。高度較高的物品，就把紙的一端向上提高來拍攝

:: 使用垃圾袋作成天花板，讓光擴散變得柔和

:: 焦點對準被攝體的各處，縮小光圈　**參照p130**

:: 這是使用室內的人造光源，因此將白平衡設定在自定義白平衡　**參照p110**

:: 使用三腳架以防手震　**參照p126**

1 兒童

2 寵物

3 肖像

4 花

5 風景

6 夕照、夜景

7 小物

One More advice

物拍時，建議使用望遠鏡頭

拍攝四角立體狀的物品要精確呈現，使用廣角鏡頭會造成扭曲，使被攝體的形狀看起來歪曲。

使用廣角鏡頭拍攝

使用廣角鏡頭但有點距離拍攝時，即會拍出如上面照片般扭曲不顯眼的照片。可是這樣的拍攝會使被攝體變小。如下面照片般使用望遠鏡頭攝影為要訣。

使用望遠鏡頭攝影

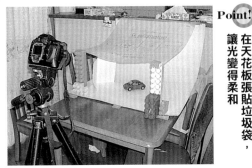

Point!

在天花板張貼垃圾袋，讓光變得柔和

使用孩子的樂高玩具（可自由變化高度，非常方便）做出2根支柱，敞開垃圾袋如天花板般張貼。專業的攝影方式是以張貼描圖紙為天花板來採光，但這部分可用垃圾袋製作。

沒有垃圾袋就會映入光線

這同樣是上面的擺設，只是拿掉垃圾袋所拍攝的範例。在汽車的車頂上映入光線，形成白色的反射。汽車下方的陰影也很深，有多數的陰影有礙觀瞻。

也要拍出賣點

在網路販售的商品照片，要能看出商品的特徵或賣點。這是特寫或可活動部分等的照片。

商品攝影的重點是清楚的呈現整體

在網路販售商品時，必須的就是商品的照片。雖然一樣都是「物拍」，但與其形象拍得很漂亮，不如確實呈現商品的說明性照片更為必要。

也就是說，不要對商品整體有所裁切，整個納入構圖內，縮小光圈把焦點對準到商品的邊緣來拍攝。

當然，拍攝得漂亮是比較容易吸引買家。鏡頭要使用望遠系，若是小物的商品，則使用微距鏡頭較為理想。

而且為了顯出質感，須注意燈光照明。

在此，是以垃圾袋替代描圖紙，使閃光燈的光變得柔和來拍攝。可看出沒有映入不自然的光。

料理照片是使用逆光，
焦點對準主角之一

攝影資料／35-70mm F2.8　光圈優先AE（光圈F5）＋1.7補償

鏡頭
標準變焦或100mm級的微距

攝影模式
光圈優先AE

三腳架
使用

感度
ISO200

WB
自動

 攝影重點

∵ 使用標準變焦的望遠側或100mm級的微距鏡頭	參照p132
∵ 把來自窗戶的自然光作為逆光使用	參照p10
∵ 使用2片打光板，讓光籠罩週圍	
∵ 決定一個主角，其他的作為散景也不介意	
∵ 準備玻璃杯等小物，作為後散景使用	參照p126
∵ 白色占有畫面的多數，因此大膽作正補償	參照p124

1 兒童
2 寵物
3 肖像
4 花
5 風景
6 夕照、夜景
7 小物

One More
advice

從上面和從側面就有這樣的差別！

裝盤的料理，與其從上面俯瞰，不如以低角度從側面拍攝更容易決定構圖。只不過，從側面拍攝時，在裝盤上須有一定的高度較為理想。裝盤時中央稍微堆高，撒在上面的佐料也不要黏在一起，蓬鬆地裝盤較為理想。

從正上方拍攝就失去立體感。

豐盛地裝盤，從側面拍攝看起來較美味。

Point!

在圖畫紙上貼鋁箔紙的手工「銀色打光板」

2片打光板是白色圖畫紙。在一片打光板上貼鋁箔紙，就成了「銀色打光板」。銀色打光板的反射光有方向性，因此使用時須仔細確認位置或方向。

主角不明確，就會出現散漫的印象

不要太貪心想要呈現所有的蛋糕。鎖定某一個為主角，其餘的作為散景較為適當。

料理照片在裝盤上也是

一般的裝盤方式，在照片上是顯不出立體感。拿掉飯糰的保鮮膜，再把用蛋作成的兔子或萵苣露出便當盒，如此的盛裝就會顯得非常豐盛。

使用逆光和打光板即可形成漂亮的光

最近，有不少人在部落格等等介紹自己所品嘗到的，或所想到的料理。因此，不可或缺地就是料理的照片。

料理的攝影，是以逆光為主要的光源，再使用打光板讓前面變得明亮。打光板可以使用圖畫紙等的白紙。

而且重要的是，確切決定何者為拍攝的主角。當然，也有確實拍出套餐料理等多道菜餚的攝影法。可是，就初學者而言，決定一道為主角，然後把副菜或玻璃杯作成散景，就容易整合畫面了。

另一個重點是，如何盛裝料理。盛盤上要盡量顯出立體感，才能拍出豐盛美味的好照片。盛盤時把中央弄得高高的，就會顯得很豐富。

在階段曝光上方便的
自動包圍曝光功能

自動包圍曝光（AEB）功能，可自己設定補償的幅度。

一般的數位單眼相機都選好的即可。段曝光多拍攝幾張後，再挑對曝光感到困惑時，以階

有所謂「自動包圍曝光」功能，使用這項功能就非常便利。先設定好，即可自動一點一點改變曝光，拍出多張如此的補償幅度可以自己決定，因此可以設定在一段

例如，設定自動包圍曝光拍攝相同的照片3張時，即可拍出略作負補償、不補償、略作正補償的3張照片。

的照片。

或1/3段的幅度。如此以不同的曝光所進行拍攝的情形，稱為階段曝光，使用階段曝光拍攝，即可避免因曝光而導致的失敗。

使用自動包圍曝光功能拍攝的照片

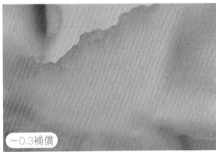

－0.3補償

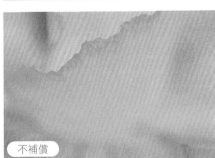

不補償

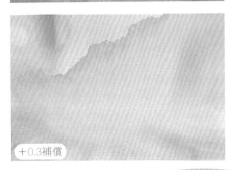

＋0.3補償

數位單眼相機的基本知識

學會數位單眼相機的基本知識。
以下介紹它的架構、
數位的特徵以及賞玩的方法。

軟片相機和數位相機的差異何在呢？

數位相機，和使用傳統軟片的相機有何差異呢？首先，看看基本的架構差異、容易使用性的特徵。

影像的紀錄方法完全不同

軟片相機

光從鏡頭進入時，塗在軟片上的所謂乳劑的藥品引起化學反應。這稱為感光。沖洗軟片顯像時，在感光的部分上出現影像。

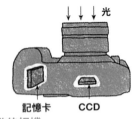

數位相機

在CCD或CMOS等感光元件（感應器）上，排列數百萬個像素（攝像素子）。各個像素將光的強弱變換成電子訊號。然後由該電子訊號製作影像資料，記錄在記憶卡上。

CCD的代表性模式

如同棋盤的框狀上排列的攝像素子，僅感受光的強弱，於是以B（藍色）G（綠色）R（紅色）的彩色濾鏡添加顏色資訊。此外，為了使光有效抵達而裝置micro（低通）濾鏡。各個素子所接收的光的強弱變成電子訊號，作為顏色或明亮度的資訊記錄在記憶卡。

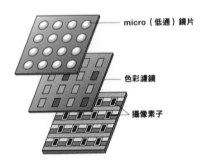

micro（低通）鏡片

色彩濾鏡

攝像素子

記憶卡可以使用數次

軟片

軟片是拍攝一次就不能再使用。感度或顯色都是該捲軟片固有的。無法自由改變。

記憶卡

記憶數位資料的畫素。如果像素數少（低畫質的）照片，即可大量記憶；但像素數多（高畫質的）照片，可記錄的張數就變少。所記錄的影像可不限刪除次數，再輸入新的影像。

軟片照片與數位照片的差異

使用軟片相機拍攝的照片

使用數位相機拍攝的照片

將使用軟片相機拍攝的照片沖洗放大時，可看到一粒粒的銀鹽，不過，將使用數位相機拍攝的照片放大時，則明顯顯出顏色的境界等。尤其斜向的線條更加清楚醒目。

記憶卡是依容量決定拍攝的張數

記憶卡方面，可攝影的照片張數是依記憶卡的容量而定。當然，也按照使用哪種精密畫質拍攝1張影像（依選擇的大小或畫質模式）而有不同。

記憶卡有500MB、1GB、2GB、4GB等的容量。

依記憶卡的容量，記錄張數的基準

1020萬像素JPEG/L型／畫質模式優的情形

256MB	33張
500MB	66張
1GB	133張
2GB	266張
4GB	632張

可以立即看到拍攝的照片

以背面的液晶螢幕播放，立即確認拍攝的照片。亦可放大一部

分來看。可大致把握曝光或色澤的狀況。

不需花費沖洗費、軟片費

數位相機不用花費軟片費、沖洗費。當然，為了充分利用數位相機，除了記憶卡之外，還需要電腦、保管影像的HDD或CD、DVD等。

單眼相機擁有傻瓜相機所沒有的魅力是？

單眼相機是邊透過光學觀景窗確認影像、邊按下無時間間隔的快門。

改變鏡頭可作多采多姿的表現，也是樂趣之一。

攝影方法的差異

單眼相機

傻瓜相機

通常是使用觀景窗來攝影。從濾鏡確認通過鏡頭的光。也有如傻瓜相機般即時觀景功能（參照6頁註記）的機種。

一般是邊看液晶螢幕邊攝影。通過鏡頭攝入CCD的影像，可在液晶螢幕上即時確認。也有沒有觀景窗的機種。

改變鏡頭享受多采多姿的表現

單眼相機的樂趣之一，就是交換鏡頭作各種表現的樂趣。以下說明代表性的鏡頭種類和特徵。

望遠鏡頭

將遠方的事物作特寫拍攝。尤其數位在其特性上，望遠鏡頭極為有利。雖依機種而定，不過以35mm軟片相機所使用的200mm望遠鏡頭，可作為300mm級的望遠鏡頭使用。

廣角鏡頭

一般常說「數位相機的廣角鏡頭較弱」，但這是傻瓜相機型的問題。傻瓜相機廣角側的焦點距離頂多相當於28mm的機種居多，但是，單眼相機可使用焦點距離更短的廣角鏡頭。

明亮的單焦點鏡頭

鏡頭一體型的數位相機，並無鏡頭開放值為F1.4或F1.8級的。變焦鏡頭的明亮度有其極限。若是明亮單焦點鏡頭，即可賞玩大散景或淺且尖銳的焦點位置。

其他的鏡頭

可以使用微距鏡頭或柔焦鏡頭等具有特徵性的鏡頭。可以交換鏡頭的單眼相機，才能賞玩這一類的表現。

單眼相機的反應敏銳

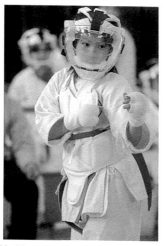

單眼相機
插上電源到可攝影的時間，或按下快門，快門實際發生作用的時間間隔等，如果是現在的機種就完全不用在意。只不過，依攝影條件有資料寫入較花時間的情形。

傻瓜相機
最近的機種反應變的敏銳，但是，沒有單眼相機那麼快也是事實。尤其運動等動作快速的被攝體攝影，有按下快門產生作用的時間較慢的情形。

觀景窗容易觀看

傻瓜相機是邊看液晶螢幕邊拍攝，但是，液晶螢幕不容易確認焦點。另一方面，單眼相機在觀景窗接眼部上使用鏡頭，因此就像是使用放大器放大來看。因此容易確認細部，而且曝光或補償值、可攝影的張數等都標示在觀景窗內，非常方便。

感光元件大

單眼相機的感光元件
數位相機是以CCD等的感光元件接收光。雖以APS-C型為主流，但其中也有和35mm軟片一樣大

的，搭載全片幅感光元件的機種。尺寸大，可以接收這麼多的光，因此即使像素數相同，但畫質較優。

傻瓜相機的感光元件
以1/1.8型或1/2.5型為主流，1/1.8型大約是5×7mm，如照片般的大小。因此也得以讓相機小型化。若是小的感光元

件，一旦提高感度，就有雜訊明顯的傾向。因此，比起單眼相機只能設定低感度的機種居多。

數位單眼相機的基本知識

了解數位相機的像素

數位相機，是把感光元件的「像素」所捕捉的光進行電子處理，變換成影像資料。

一般而言，像素數越多，畫質越優。

何謂「像素數」呢？

所謂像素數，是指感光元件的像素數目。例如，所謂「1020萬像素數位相機」，是指「搭載具有1020萬像素感光元件的數位相機」。基本上，像素數越多，越能細膩地表現細部，畫質優。

像素越多，畫質越優

相同的圖像但像素數不同的2張照片，以相同的大小列印出來。在此想一想繪畫的點描畫。所謂點描畫，就是以各種顏色的點點描繪圖畫的手法，把這種點點細又多地描繪，可使整體的階調或輪廓變得平滑。反之，點點少且間隔較大地描繪時，整體看起來會變成粗糙的印象。像素相當於構成影像的點點，因此數目越多，越能進行細微的表現。

像素數少的照片

像素數多的照片

上面的插圖是稍微極端一點，總之，使用像素數少的相機拍攝的畫像，點的密度低，而且像素的四角形容易看得清楚。尤其斜向部分，有如階梯的鋸齒狀很顯眼。反之，像素數多的，每一個像素也小，不易看清四角形。斜向的鋸齒也細膩，因此不太顯眼。

資料量依像素數而異

像素數少 　　　　　　　　像素數多

右頁是以「相同大小的列印」作比較，在此是以資料量作比較。上面的插圖，是像素數少的影像和多的影像做比較（攝影相機的像素，雙方都是一樣大小）。當然，像素數多的影像，點（像素）較多，因此影像本身也變大。此外，資訊量也變大。

必要的像素數基準

以下依用途別表示必要的像素數基準。在電腦上觀看，或附加在E-mail上傳送的照片，大概有150萬像素就不會有問題。如果列印成 L 大小的程度時，使用500萬像素拍攝，坦白說和200萬像素的照片沒有太大差別。放大又另當別論，但是，使用大的像素數拍攝，資訊也會變多。因此，不需要無謂地執著像素數的多寡。

依用途別所需要的像素數基準

使用PC螢幕觀看	150萬像素
列印成L （89×127mm）	200萬像素
列印成2 L （178×127mm）	300萬像素
列印成A 4 （210×297mm）	500萬像素

數位單眼相機的基本知識

數位相機的感光元件有何作用呢？

這種感光元件有ＣＣＤ或ＣＭＯＳ等數種類的形式。

數位相機不使用軟片，是藉由感光元件接受的光形成影像。

35mm軟片相機和數位單眼相機的感光元件

數位單眼相機所搭載的感光元件尺寸，是依機種而異。所謂全片幅，是和35mm軟片相機1個畫像相同的大小，主要使用在高級機種上。此外，也有APS-H尺寸和現在數位單眼相機最普遍的APS-C尺寸。

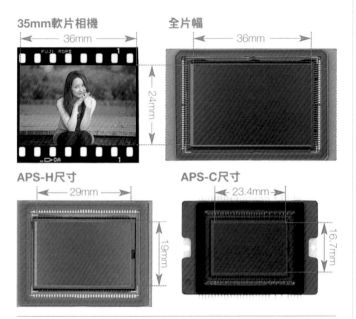

35mm軟片相機
← 36mm →
24mm

全片幅
← 36mm →

APS-H尺寸
← 29mm →
19mm

APS-C尺寸
← 23.4mm →
16.7mm

感光元件越大，畫質越優

104頁曾提到 "像素數越多，構成影像的點密度變高，畫質越優"，但感光元件的大小也是左右畫質的重要因素。這主要是相同像素數的感光元件，每一個像素的尺寸大，可吸收的光更多所致。尤其使用高感度的攝影等，感光元件越大的機種，越不容易發生雜訊。

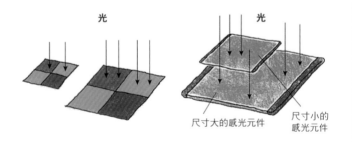

光　　　　　　　　光

尺寸大的感光元件　　尺寸小的感光元件

單一的像素大，可吸入更多的光。

感光元件的尺寸大，可吸入的光越多。

※APS-H、APS-C尺寸都沒有嚴格的規格，依製造廠商有若干差異。

拍攝範圍依感光元件的尺寸有異

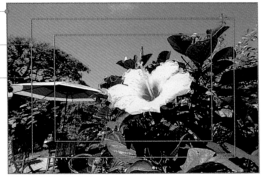

35mm全片幅
（鏡頭的焦點距離×1倍）

APS-H尺寸
（鏡頭的焦點距離×1.3倍）

APS-C尺寸
（鏡頭的焦點距離×1.5倍）

雖然使用相同焦點距離的鏡頭，但相機的感光元件較小時，所能拍攝的範圍（畫角）也會變窄。亦即，變成使用望遠鏡頭作特寫的影像。當然，感光元件為35mm全片幅時，所能拍攝的範圍和使用軟片相機時沒有二樣。可是，如果是更小的APS-H尺寸，使用200mm的鏡頭則有1.3倍約260mm望遠鏡頭拍攝的相同影像，若是APS-C尺寸則有1.5倍約300mm望遠鏡頭拍攝的相同影像。

各種的影像感應器

CCD	是現在的數位單眼相機最為普遍的感應器。RGB（紅色、綠色、藍色）的像素平面狀排列，各接受「紅」「綠」「藍」的1色光（參照100頁插圖）。存在電力消耗大、難以高速化等缺點。
CMOS	電力消耗小，容易小型化。以前主要是使用在傻瓜相機或攜帶型相機，但高畫質化進步後，也使用在單眼相機上。雖然有在黑暗地方拍攝時容易出現雜訊等的問題，但適合高速化。
Foveon-X3direct 感應器	活用所謂以不同深度吸收不同顏色光之矽特徵的感光元件。RGB的3層重疊，以1個像素可獲得3色所有色彩資訊的劃時代性感光元件。具有不會發生偽色等的優點，可獲得高解析度。
蜂巢CCD	像素為8角形，非格子狀而是相互交錯排列。形似蜂巢，名稱即是源自於該特徵。每1像素的面積也能變大，因此可獲得高於實際畫素數以上的解像度。

FoveonX3direct感應器的模式圖。從最上層吸入「藍」「綠」「紅」的光

蜂巢CCD的模式圖。以8角形的像素排列。

數位單眼相機的基本知識

使用數位相機設定照片的「風格」

數位相機可由相機設定照片的色調或對比。在攝影前就作設定，因此和把攝影的影像輸入電腦再作加工的作業略有不同。可依攝影場景的狀況或自己的喜好來設定。

可在相機設定照片的色調或階調

數位相機可設定照片的顯像或對比、銳利度、彩度等。
自己嘗試看看，找出自己喜好的設定。

HIGH ◄─────── 正常 ───────► LOW
(＋) (－)

對比
所謂對比，是指明暗的差異。例如，所謂「高對比」，是指明暗的差距大、所謂「低對比」是指明暗之差異小。

強調輪廓
※照片是部分的特寫
調整輪廓強調到甚麼程度。希望焦點對準全體具有銳利度時，就設定強，反之要變得柔和就設定弱。

色彩飽和度
希望是華麗的色彩就設定濃，希望強調中間色調的柔和色彩時，就設定淡。

色調
調整色調。以膚色情形來說，設定在正側就帶黃色，設定在負側就增加紅色。白色是沒有變化。

調整色彩模式的範例

色彩模式選擇自己喜好的顯像功能。依喜好或被攝體接近的感覺來選擇。左邊使用AdobeRGB攝影，右邊使用sRGB攝影。sRGB的色彩較為鮮豔，不過，

接近實際印象的是AdobeRGB。這主要是AdobeRGB的色調較為細緻所致。之後再對影像加工時，以AdobeRGB拍攝的較佳。

以AdobeRGB攝影

以sRGB攝影

調整對比的範例

斜光射入窗邊，形成陰影。最初是以對比LOW攝影，接著是以對比HIGH攝影。我個人覺得，在此能感受到日光強度的對比HIGH較為適當。反之，如果

對比過高，恐怕會擔心有白化或平板印象的情形，此時把對比設定在LOW即可。

以對比LOW攝影

以對比HIGH攝影

初期設定在正常或自動

　　一般的相機，購買時無論銳利度、對比、色調等都是設定在正常狀態或自動。常聽到一句話「○○相機的顏色單調」等，千萬不要受到他人評論的左右，邊使用邊重新依自己喜好的色調或對比來設定較為適當。

對比或色調等，可以邊看液晶螢幕的選單邊設定。

設定

對比
銳利度
飽和度
色調

MENU

何謂白平衡（WB）呢？

在螢光燈下攝影時，會有照片帶綠色的情形。這種情況下依光源的特性作補償，調整能呈現自然色調的情形即為白平衡。如果設定未配合光源，反而會產生帶有顏色的情形，必須注意。

熟悉地使用白平衡

依攝影場所的光源不同照片會帶有某些顏色的情形。調整這種情形的就是白平衡。各種不同的模式也能調整效果的強弱。以下說明主要的模式與使用方法。

白平衡的代表性模式

太陽光

適合日間太陽光的模式。以日間的白色光攝影，把白色拍成白的。

鎢絲燈

鎢絲燈光會帶點黃色。為了相抵銷，可設定略帶藍色。

螢光燈

在熒光燈下會帶有綠色。為了防止這現象，設定紅紫色即可。

陰天

陰天會略帶藍色，因此設定暖調的紅色。作為日陰淡色調的補色。

陰影

在陰影下會帶有藍色。為了防止這現象，設定暖調的紅色即可。

閃光燈

閃光燈光略微帶藍色，因此設定內建閃光燈的光可發出適當的色彩。

PRE

PRE
（自定義白平衡）

多種類的光源混雜的混合光等，以其他模式難以對應的場合時使用。

AWB

AWB
（自動白平衡）

可以使攝影的影像適當顯像的自動調整模式。只不過並非萬能的。

不要過度倚賴自動白平衡

　　自動白平衡（AWB），是可以使攝影的影像變成適當色彩的自動調整功能。可是，必須知道並非萬能。即使設定了AWB，但也有無法完全消除帶色情形的時候。

　　在螢幕上確認攝影影像，若是不適當，就改變白平衡的設定重新拍攝。

AWB

鎢絲燈

白平衡的實例

	以太陽光模式攝影	以適當的模式攝影
白色燈 白色燈是和太陽相同性質的光，因此太陽光模式為適當的模式。	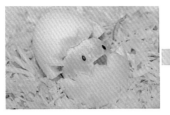	
鎢絲燈光 光源為鎢絲燈時，以太陽光模式拍攝會帶有黃色。		
螢光燈 光源為螢光燈時，以太陽光模式拍攝會帶有綠色。		
閃光燈光 以太陽光模式附帶閃光燈拍攝時，會略帶藍色。		

自定義白平衡的設定方法

　　所謂自定義，是以手動設定白平衡的方法。因為可以設定配合當場狀況的白平衡，因此可說是訂做的設定。

　　自定義的細微程序依機種各有不同，不過共同的方式是先拍1張不均勻的白色或灰色的被攝體（紙也OK）照片。然後依此樣本影像，相機判斷當場光的狀況，再配合狀況設定白平衡。看著觀景窗，拍攝整面都是白的紙或牆壁即可。

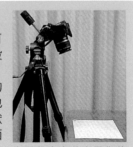

為了作自定義白平衡的設定，拍攝一張白紙的照片。

數位單眼相機的基本知識

何謂ＩＳＯ感度呢？

所謂ＩＳＯ感度，就是指「對光反應程度」的尺度。數字越大就是高感度，可使用快速的快門速度。拍攝光量少的場合很方便。

所謂感度就是對光的敏感度

所謂感度，是表示對光敏感程度的意思。ISO感度的數字越大，越是敏感，ISO400是200的2倍、感度高。也就是說，設定在ISO400時，以200時的一半光量，即可拍攝相同明亮度的照片。

以相同的曝光改變感度來攝影　　快門速度1/250秒　光圈F 5.6

ISO200　　　　　　ISO400　　　　　　ISO800

使用高感度拍攝的優點

雖在昏暗地方也不容易手震

設定高感度時，光量會變少，因此可使用更快的快門速度。例如，使用ISO200，快門速度1/15秒、光圈＝F2.8拍攝時，改變為ISO1600，即可以1/125秒、F2.8攝影。若是標準變焦級的鏡頭，是用手拿著拍攝也不會發生手震的快門速度。

使用ISO200攝影　　　　　　使用ISO1600攝影

使用閃光燈也能拍出自然的感覺

使用閃光燈時，把感度設定在低處，閃光燈就會強烈發光。但結果只有閃光燈照射到的地方明亮，而週圍昏暗的情形居多。可是，把感度設定較高，閃光燈也不會強烈發光，而能拍出自然的感覺。

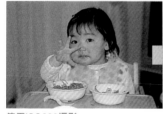
　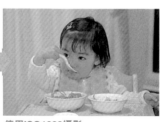

使用ISO200攝影　　　　　　使用ISO1000攝影

使用低感度拍攝的優點

使用ISO3200攝影

使用ISO200攝影

可防止高感度容易出現的「粗糙」

設定高感度時，畫面就容易出現粗糙或雜訊，若是低感度則能拍出平滑的照片。以畫質優先時，最好使用低感度攝影為宜。此外，希望以低速快門使用散景效果時，以低感度較容易拍攝。

ⓞ1	ⓞ2	▶	⑨1	⑨2
紀錄畫質				
減輕紅眼				
電子音			100	
AF模式			200	
測光模式			▶400	
ISO感度			800	
			1600	

使用液晶選單可設定ISO感度。

數位相機可以1張1張改變感度

想改變感度時，傳統相機只能換軟片，但數位相機則可每1張都改變感度。若是重視畫質，則ISO400左右都沒有問題，但無論如何都必須用手拿著拍攝時，或者在攝影上不想花費時間時，若是現在的數位單眼相機以ISO1000程度也不會有問題。雖依狀況而定，但只要不是超過1秒的長時間曝光，即使是ISO1600也不太會有令人擔心的雜訊。

相機自動改變感度

所謂感度的「自動控制」或「自動設定」，是攝影者設定曝光或AE模式，相機判斷「不能獲得適當曝光」時，會自動改變感度以獲得適當曝光的功能。

例如，以快門速度優先AE設定1/250秒拍攝時，當太陽傾斜，即使把光圈開放一樣昏暗時，為了變成適當的曝光，相機會自動提高感度。

只不過，這樣也有極限，處在極嚴峻的攝影條件下，也有無法設定成適當曝光的時候。

這程度大概是ISO400

了解有關影像的尺寸與形式

影像檔案的副檔名「jpg」，是表示其影像以所謂「JPEG」的格式來壓縮。

何謂壓縮呢？

所謂壓縮，是將影像的資訊量減少到「看不出的程度」。受到廣泛使用的是稱為JPEG的壓縮方式。這個格式使用複雜的數式，將8像素（pixel）的平方作為1個區塊來區隔影像，在這1個區塊中相鄰排列相同顏色時，把這些像素彙整起來記憶等的處理。比較處理前和處理後，看起來幾乎沒有不同。只不過，影像多少有些劣化。

壓縮前的畫像資料量多且重

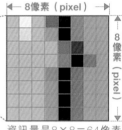

← 8像素（pixel）→

8像素（pixel）

資訊量是8×8＝64像素（pixel）。

這裡和這裡同色，所以彙整在一起記憶。

壓縮就變輕

看不出將資訊作簡化，把資料量變輕。

影像資料的副檔名（圓點以後的部分），「jpg」表示「以JPEG格式壓縮的檔案」。該格式的資料稱為「JPEG檔案」。

能以畫質模式選擇壓縮的程度

選擇FINE、NORMAL、BASIC等的畫質模式，可調節影像的壓縮比。低壓縮比會形成高畫質，但資訊量都很龐大。考慮使用的照片大小程度來作選擇。

畫質模式與壓縮率的範例

畫質模式	壓縮率
FINE	1/4
NORMAL	1/8
BASIC	1/16

RAW格式的檔案沒有被壓縮

RAW格式的檔案沒有被壓縮，每一個像素完完整整整地被記憶。因此，資訊量多且大。例如，在96MB的記憶卡以JPEG的最大尺寸可拍攝28張時，以RAW則僅能拍攝其3分之1左右的9張而已。

希望之後能後製影像時，以RAW格式攝影，影像比較不會劣化，而且色調也比JPEG豐富。

可是，製造廠商之間的規格並無相容性，為了能夠以一般的影像軟體等來使用，必須先使用專用軟體來"顯像"，在處理上有些麻煩。

改變記錄尺寸使資料變小

並非1020萬畫素的相機，就必須隨時以1020萬畫素來拍攝不可。如果要以L號使用就以此大小來拍，僅其中一張用小尺寸一樣可以拍攝。為了使影像資訊變小，改變S、M、L等的記錄尺寸即可。雖然畫質模式控制壓縮比，但記錄尺寸是簡化使用的畫素，使像素數減少。

依記錄尺寸的像素數的範例

記錄尺寸	像素（pixel）
L	3900×2600
M	2900×2000
S	2000×1300

依選擇的尺寸或畫質模式，可記錄的張數有不少差異。右表是使用1020萬像素的相機以L尺寸拍攝時的標準，但是以M或S尺寸則可記錄更多。

1GB記憶卡可記錄的張數
（L尺寸的情形）

畫質模式	張數
RAW	82張
FINE	133張
NORMAL	260張
BASIC	503張

影像輸入電腦作整理、編輯

數位相機的照片是數位資訊，因此輸入電腦可作各種的加工。若是簡單的補償修正程度，使用相機附屬的軟體就足夠了。

在影像管理上使用播放軟體就很方便

整理所拍攝的照片，有能夠標示影像瀏覽的播放軟體很方便。相機附屬的、或在網路可下載各種的免費軟體等，尋找容易使用的軟體即可。

免費軟體的Picasa介面。初期起動時把硬碟內的影像資料庫化，以時間序列標示出來。

簡單的編輯以附屬軟體即可做到

影像加工軟體在各公司均有販售，附屬在相機的軟體，對簡單的加工可派上用場。以下是以佳能附屬的軟體ZoombrowserEX作解說。

回轉

輸入電腦的影像以一覽表標示時，所有皆可作橫位置的標示。為了能讓垂直拍攝的照片能夠以縱向位置標示時，使用編輯功能「回轉」即可。

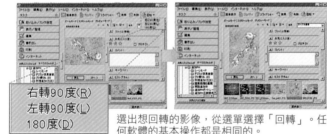

右轉90度(R)
左轉90度(L)
180度(D)

選出想回轉的影像，從選單選擇「回轉」。任何軟體的基本操作都是相同的。

修飾

之後以照片來看，有拍到妨礙的事物、或多餘的空間時，就以「修飾」裁切不要的部分。只不過，切掉部分的影像資料會失去，因此不要直接作修正，而是先以別的名稱暫存較為理想。

煙火的下面部分有黑色空間。切掉這部分，煙火就占滿整個畫面。

紅眼補償

使用閃光燈攝影時，會有人物變成紅眼的情形。攝影時已經使用消除紅眼功能，但還是有無法完全防止紅眼的情形。相機附屬的編輯軟體上，大概都有紅眼補償功能，加以使用即可。

已經使用紅眼減輕功能，但人物還是出現紅眼。放大影像，指定、補償紅眼的部分，即可乾淨地消除紅眼。

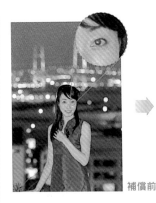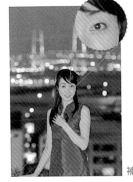

補償前　　　　　　　　　　補償後

如何整理、保管照片呢？

把影像從記憶卡輸入電腦時，1次的輸入就建立1個文件夾（folder），影像就儲存在當中。可是，在文件夾上有數個日期的影像時，就建立新日期的文件夾，然後按照日期整理影像，以後就容易尋找。

建議在文件夾名稱上，附上「日期＋攝影內容」。此外，把電腦內的影像複製在CD或DVD上，會更安心。

影像的調整

明亮度或對比、彩度等，能在攝影後調整。範例的櫻花是否正補償不足，使得白色部分不夠清晰。如此的情形，可增加「明亮度」，再稍微提高「對比」。僅僅如此，就會變成印象截然不同的照片。而且，希望顏色鮮艷時，就提高「彩度」，顏色就會變鮮艷。

白色的顏色看起來較濁。提高明亮度和對比，就會變成會發光的亮白色。

數位單眼相機的基本知識

如何列印成照片欣賞呢？

把拍攝的照片列印出來欣賞。可以在家列印，也可以在店家如同軟片一般沖洗出來。

列印方法可大致分為2種

在店家列印

把含有照片資料的記憶卡或CD等的磁碟交給店家列印。列印出來的照片漂亮，耐久性亦佳。

自家列印

有家庭用的印表機，即可在家列印欣賞。一般大多是噴墨式印表機。考慮墨水費，但較為便宜。

使用電腦以印表機列印

在家列印最普遍的是，使用電腦的方法。將相機或含有照片的記憶卡和電腦連接，把影像輸入電腦，再用印表機列印。

相機
（記憶卡）

電腦

印表機輸出

可作高度修正的影像編輯軟體

把拍攝的照片放在電腦上觀看時，對於曝光的微妙差異或色調，以及在背景上攝入多餘事物等，不乏各種的不滿。如果要放大列印，或作成賀年卡使用時，這些缺點一定要作修正。有影像編輯軟體即可作微妙地調整，可以完美地修正到成為「專業級」。

Adobe Systems
公司的影像編輯
軟體「Photoshop
Elements」。膚色微
妙的色澤，可依自
己所想的作調整。

在自家列印的優點

可作大小或色澤等的微妙調整

在店家列印時，如L或2L等列印的尺寸大致都有規定。但是，自己使用印表機列印時，可以把大小作細微的指定，例如在1張L的用紙上可列印2張或4張的照片。

若在自家列印，也能選定所想要的裝飾相框的適當尺寸。

使用印表機列印較為經濟

印表機所需的墨水費或用紙費確實也不少，但比起交給店家列印還是比較省。尤其是A4大小等，想要列印較大尺寸時更有利。

有各個種類的家庭用印表機

家庭用印表機最普遍的是，噴墨式印表機。這是把墨水噴付在紙上固定的方式，一般的機種均可列印到A4的尺寸，也有可以放大列印到A3的機種。

而且有所謂進階型的機種，就是把墨水以熱氣化固定在紙上的印表機。顏色不易暈開，可表現細微階調為其優點。

攜帶型的小型機種，可以和相機直接連接，沒有電腦也可以列印的機種等各種的印表機，配合家庭環境作選擇即可。

在家庭使用時，建議好用的噴墨印表機。亦可列印在大型用紙上。

進階型印表機，以鮮豔的顯像為特徵。也有把記憶卡直接插入列印的機種。

在店家列印的優點

可透過店家的螢幕確認影像

將記憶卡帶到店家預訂列印。可以邊在店家的大螢幕上觀看照片邊預訂。連相機的液晶螢幕上不易看出的部分都能確認,十分方便。

可以輕鬆透過網路預訂

傳統是要把軟片帶到店家沖洗印出,但數位相機可以透過網路傳送照片,請店家列印。列印完成後,店家會透過電子郵件或電話通知。之後前往領取即可。

透過電腦預訂。24小時隨時能在自己方便的時間進行。當然,亦可指定大小或張數。

到店家領取。雖有宅配服務的店家,但多半附帶必須列印多少張數的條件。

使用相紙列印可保存長久

委託店家列印的優點,是列印在相紙上。最近噴墨式印表機的耐久性已有提升,但仍然比不上相紙列印。

亦可作影像調整

例如,因逆光使對比降低的照片,或色彩飽和度欠佳的照片等,可調整到列印得很漂亮。至於「無法自己調整影像」的人,委託店家列印時,可以委託修正,真令人高興。

列印對比低的照片(左)。在自家直接列印時,會變成像中央的照片,但委託店家進行修正後,即可漂亮地列印(照片右)。

攝影的要領與
照片表現

以下彙整為了拍攝美麗照片的
基本技術和
表現技巧上
最低限度的必備知識。

來作攝影前的準備吧！

攝影之前，首先準備好電池和記憶卡。收納器材的相機包，依不同的移動方式，使用的方便性也各有不同。

①首先準備電池

無論如何，數位相機沒有電池就動不了。在攝影之前（盡可能在前一日）必須檢查電池的電量。當然，可以充到完全的飽滿。

使用前，檢查電池的電量，充到飽滿。

充電後，別忘了把電池裝入相機。

②裝入記憶卡

確認記憶卡已裝入相機。一般未裝入記憶卡就無法按下快門，但依不同設定也有可以按下的情形，必須注意。

③確認記憶卡的容量

或許存有以前拍攝的影像，因此必須確認剩餘的容量。在LCD顯示幕上會標示還可以拍攝幾張。不足時，就把拍攝的影像移到電腦，然後刪除數位相機內的影像。

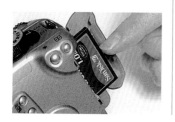
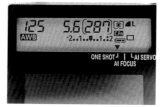

有備分的電池和記憶卡較安心

　無論電池或記憶卡，都是數位相機攝影上的必需品。出外旅行時，出乎意料地拍得很多而使電力不足或記憶卡寫滿的情形。此時若遇到想拍的場景而「無法拍攝」時，就會懊惱不已。
　因此，即使多花一點錢，也要有備分才能安心。

④調整觀景窗屈光度

觀景窗屈光度的調節，是在一開始僅調節一次即可。屈光度不合時，觀景窗成像看起來會模糊，因此必須調節。邊看觀景窗邊轉動屈光度調節鈕，直到能清晰地看出AF框架。

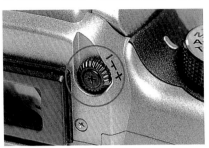

相機的屈光度調節鈕。

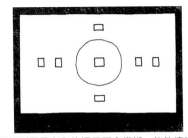

調節到觀景窗內的標示不會模糊，能夠清晰地看出為止。

相機袋配合移動方式來選擇

　　相機袋需考慮攝影時的移動方式作選擇較為適當。如果主要是以汽車移動，或徒步距離短，以肩背式的較為方便。掛在肩上也能開關袋子，形狀也接近箱型而容易放在車上。

　　若是長距離的徒步移動，則建議背包式。尤其行走在山路時，把行李揹負在背上，兩手空空的較為適當。

　　機材的放置要均衡，不要讓重量偏向單邊。如果重量不均衡，背起來會感到更重而增加負擔。

　　此外，把鏡頭裝在相機上直接收入相機袋內，即可迅速攝影。濾鏡等經常使用的小物，收在取出、放入都方便的口袋。

若以汽車移動，建議使用肩背式的。

若是長距離步行時，使用背包型較為適當。把重的放在上面，就容易揹負。

裝上鏡頭直接收納，即可迅速攝影。

曝光的基本知識

所謂曝光，是指快門速度和光圈的組合。變成自然的明亮度稱為適當曝光，其組合法有很多種。

看起來自然的明亮度為「適當曝光」

適當曝光（看起來自然的明亮度）

所謂適當曝光，是拍起來看似自然的明亮度。這依個人喜好而定，很難界定「這是適當曝光」，不過可作為多數人感覺自然明亮度的照片。

曝光過度（過度明亮）

所謂曝光過度，是指拍起來超過必要明亮的情形。亦即，光量過多的狀態。也有刻意曝光過度的表現方法，但不自然的過度明亮並不好。

曝光不足（過暗）

光量過少，拍起來暗暗的情形。和曝光過度的情形一樣，也有作為表現刻意拍成昏暗的情形，但作為照片不自然的過暗並不好。

適當曝光有多種的組合

所謂曝光，是感光元件（感應器）所接收到的「光量」。亦即，依「光圈（光通過窗的大小）」和「快門速度（吸入光的時間長度）」的組合決定曝光。簡言之就是「適當曝光」，但以結果來說，變成「相同的光量」則有多種的組合。

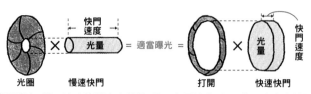

光圈縮小1段，這時快門速度就慢1段。光圈縮小2段，快門速度也就慢2段，就變成「相同的光量」。

必須作曝光補償的場景

明亮色占有整體

畫面的多數幾乎被白色等明亮色占有時，相機算出的曝光容易變成不足。本來白色的部分照起來灰暗，為了變成自然的明亮度作＋1.3補償。

暗色占有整體

畫面全體被暗色占有時，相機算出的曝光會變成曝光過度，而有拍起來全體色澤淡薄的傾向。於是作負補償，看起來接近紅色。

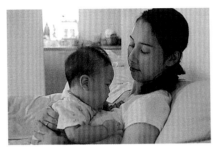

以相機算出的曝光攝影

以相機算出的曝光攝影

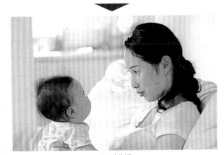

+1.3補償

－1.0補償

也有刻意作過曝或不足的表現

也有刻意把曝光作過度或不足，依自己所想的表現來拍攝照片。比起看起來的印象，更大膽作明亮形象的表現稱為高明度表現，相反地，表現的暗沉稱為低明度表現。

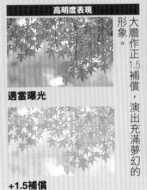

高明度表現

適當曝光

+1.5補償

大膽作正1.5補償，演出充滿夢幻的形象。

低明度表現

適當曝光

－1.3補償

作負的1.3補償，強調暗沉的形象。

手震或散景與照片的表現

無論手震或散景的照片，都會給人模糊朦朧的印象。一般是應該避免的狀況，但也有作為照片的表現手法而刻意使用的情形。

各種的手震

相機振動

即所謂的手震。以手持方式來攝影，若是低速快門曝光時間長的情形，在快門打開期間相機容易振動。最佳對策是使用三腳架固定相機。

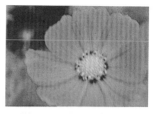

被攝體振動

如果快門速度比起運動中快速移動的被攝體慢時，拍起來就有重影的情形。對應方法是盡量使用高速快門攝影。即使用三腳架固定相機，也沒有效果。

為了防止被攝體的重影，使用高速快門

低速 高速

背景沒有晃動，只有被攝體拍得不清晰。這種情形就以高速快門攝影。

使用三腳架防止手震

手拿著 使用三腳架

左邊以手持攝影，右邊使用三腳架攝影。因快門速度是1/10秒，當然手拿著拍攝就會手震。使用三腳架拍攝吧！

特寫容易模糊

 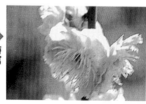

拉開 特寫

曝光等設定相同，但左邊遠離花來攝影，右邊接近花作特寫。「近比遠」或「望遠比廣角」容易變成模糊。

所謂散景是甚麼狀態呢？

所謂散景是因為對準焦點，使整個照片變成模糊的情形。若確實對準焦點，即可拍出輪廓明確清晰的影像。

對準焦點

失焦

活用散景來表現

刻意利用散景，以凸顯主角的手法。距離合焦的被攝體越遠的事物，越是大幅地模糊。這就是利用這個方式拍攝。

後散景
是指位於合焦主角被攝體後面的散景。背景為散景的狀態

前散景
是指位於合焦主角被攝體前面的散景。前散景在掩飾礙眼的事物，或呈現縱深上很方便。

點光源的散景出現光圈的形狀

　點光源本來在對準焦點下，拍起來是點狀。可是，作為散景拍起來就會接近大圓的形狀，出現相機的光圈形狀。光圈開放呈圓形，但隨著光圈的縮小、圓也變小，清晰顯現光圈的形狀。

　拍攝夜景等，以此散景描寫可大大改變照片的印象。必須以預覽作確認。

以F2.8攝影

F4攝影

F5.6攝影

F8攝影

快門速度是調節曝光時間

所謂快門速度，是光射到感光元件（感應器）的時間長度。快門速度慢，是指光有這麼長的時間射到感光元件。當然，光量變多，拍的照片就明亮。相反地，快門速度慢，感光元件所接受的光量也變少，就變成昏暗的照片。

有關快門速度

快門速度，是調節光射到感光元件的時間。曝光是光圈和快門速度的組合，如果光圈固定，則慢速的快門能使更多的光射到感光元件。

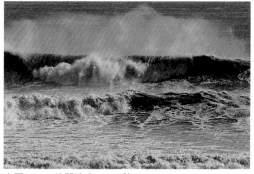

左3張照片，是把光圈固定在F2.8所拍攝的。如果快門速度是1/250秒，光量會不足而讓照片整體變暗。

光圈F2.8　快門速度1/250秒

如果快門速度是1/60秒，畫面會有適當的明亮度。可謂是適當的曝光。

光圈F2.8　快門速度1/60秒

以快門速度1/15秒，光量變的過多，導致照片整體過於明亮。

光圈F2.8　快門速度1/15秒

描寫會因快門速度而異

想瞄準晃動效果就使用低速快門

使被攝體搖晃以表現風的吹動。雖然風強，但以高速快門拍攝是不可能傳達這種搖曳的狀態。若使用1.5秒的低速快門，即可清楚地描寫被風吹拂的櫻花樹。

以高速快門攝影

以低速快門攝影

想清晰地拍攝就使用高速快門

不希望拍出被攝體晃動的照片時，就盡可能使用快速的快門速度。不會動的事物以低速快門亦可，但人物等除非刻意限制不要晃動，否則就以約1/250秒的快門速度較為適當。

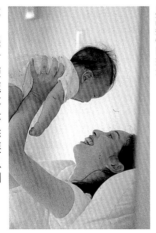

以高速快門攝影

以低速快門攝影

快門是如何活動呢？

　　雖然知道快門是甚麼，但很難看到其活動。快門是如何活動呢？以快門速度1/4秒的情形為例來看。下面的插圖是快門的模式圖。

平時是關閉

平時為了不讓光射到感光元件而成關閉的狀態。

按快門按鈕

按快門按鈕時快門就打開，光射到感光元件。

1/4秒後

快門速度為1/4秒的情形，打開1/4秒後快門關閉，曝光完成。

光圈是調節光量

光圈是組合在鏡頭上，以開、閉調節通過鏡頭的「光量」。舉例來說，功能就如同窗戶一般。若是相同的快門速度（曝光時間），當然窗戶開得越大，射入的光量越多。光圈的大小是以如「F2.8」一般的標示，數字越小、開口部的洞張得越開；數字越大、洞就變得越小。

光量過多（曝光過度）

光圈
F5.6

光量

快門速度
1/160秒

光圈F5.6　快門速度1/160秒

適當的光量

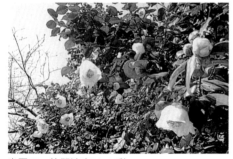

光圈
F8

光量

快門速度
1/160秒

光圈F8　快門速度1/160秒

光量過少（曝光不足）

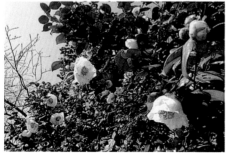

光圈
F11

光量

快門速度
1/160秒

光圈F11　快門速度1/160秒

光圈的作用與照片表現

光圈是位於鏡頭內、一面開閉，一面調節通過鏡頭的光量。光圈越縮小，焦點對準的範圍越深。

光圈越縮小，焦點對準的範圍變廣

下面的範例是僅改變光圈拍攝的。可看出光圈越打開（F值變小），焦點位置的前、後都形成大的散景。以F2.8看不清的背景建築物，改以F11卻能數出有幾個窗戶。

以F2.8攝影

以F5.6攝影

以F11攝影

依光圈的表現方法

光圈張開，背景作成散景

改變光圈，背景的散景程度隨之改變。F3的背景散景大過F10，更加凸顯人物。

以F10攝影

以F3攝影

縮小光圈作全焦點攝影

使用廣角鏡頭仰角拍攝的垂枝梅花照。希望前面到後面的整個畫面都能夠合焦時，以F2.8會有問題。因此，縮小光圈到F11來攝影。

以F2.8攝影

以F11攝影

主要的鏡頭種類與特徵

使用望遠鏡頭拍攝時

望遠鏡頭可以把遠方的事物作特寫拍攝。然而拍攝範圍狹小、難以拍出週圍的狀況，但剔除多餘的事物上很方便。如果是手拿著拍攝很容易手震，因此使用三腳架較為理想。

拍攝範圍狹小

使用標準鏡頭拍攝時

所謂標準鏡頭，是指畫角（拍攝範圍）接近人的視覺的鏡頭。若是傳統的35mm軟片相機就是指50mm鏡頭，但是數位相機依機種的感光元件大小，會有微妙的差異。在此是使用35mm鏡頭攝影。

拍攝範圍接近肉眼的視界

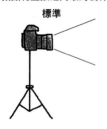

使用廣角鏡頭拍攝時

廣角鏡頭可拍攝大範圍。換言之，位於近處的事物照起來會變小。可在1張畫面攝入大範圍，因此容易表現寬廣或高度，具有強調遠近的特徵。

拍攝範圍廣

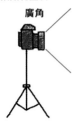

描寫依鏡頭而異

鏡頭會依焦點距離而使拍攝法各具特徵。望遠鏡頭可以把遠方的事物作特寫，至於廣角鏡頭則可以拍攝大範圍，強調遠近感。

遠近感會依鏡頭有異

望遠鏡頭

和旁邊使用標準鏡頭的照片，使人物變得一樣大小之下，把相機稍微向後來攝影。人物的大小沒有改變，但背景的樹木看起來變得比較近。

標準鏡頭

這是使用35mm鏡頭攝影的。嚴格來說，相當於使用35mm軟片相機的50mm長的焦點距離，但仍屬標準域。接近人的肉眼所見的風景。這3張的人物位置都固定。

廣角鏡頭

使用廣角拍攝時，為了使人物拍起來一樣的大小，把相機拉近人物來拍攝。雖然相機拉向前，但背景的樹木卻比標準或望遠的照片看起來遠。廣角鏡頭是強調遠近感。

望遠鏡頭適合的表現

背景作成散景的肖像

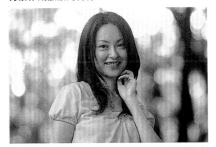

希望把背景樹木的反射以閃閃發亮的感覺來表現，於是使用望遠鏡頭開放光圈。望遠鏡頭的景深（焦點對準可見的範圍）狹窄，因此把背景作成散景或使用在前散景上相當方便。

把遠方的事物拉近特寫

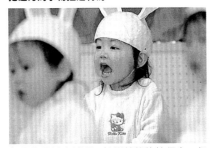

無論使用甚麼鏡頭，拉近就能夠拍得大，但也有無法自由走動隨性拍攝的狀況。如此無法靠近被攝體時，使用望遠鏡頭即可作特寫拍攝。

廣角鏡頭適合的表現

以全焦點攝影描準

廣角鏡頭的景深深。雖是相同的光圈值，但焦點對準可見的範圍比起望遠鏡頭廣。從前面到後面都能夠一清二楚的全焦點攝影，以廣角鏡頭較為適宜。

讓房間看起來寬廣

廣角鏡頭可拍攝大範圍，因此可讓房間看起來比實際更寬廣。當然，使用望遠鏡頭把距離拉大也能拍攝整體，但屋內有牆壁等想後退也有限。這時候使用廣角鏡頭就很方便。

精通使用對焦模式

單點AF的特徵與使用法

半壓快門對準焦點

適合拍攝不活動事物的攝影模式。半壓快門按鈕時，就對準焦點AF鎖定，以此狀態到最後按下快門按鈕就完成拍攝。若是坐著的人物等，以單點AF就OK。

不適合活動快速的被攝體

以單點AF瞄準接近的被攝體時，會變成後焦點（對準的焦點會比瞄準的部分更後面）。單點AF在對準焦點的時候AF就鎖定，因此在完全按下快門之間，被攝體一旦移動就會失去焦點。

被攝體沒有在畫面中央時就以AF鎖定

依不同構圖，主要的被攝體未必都會在框架的中心。此時就使用AF鎖定。

希望拍攝的構圖，但人物沒有在焦點上。

把對焦框瞄準在人物上，半壓快門。焦點對準人物。

以半壓狀態回到原來的構圖後，完全按下快門。

連續AF（AI輔助）的特徵

持續追蹤對焦的被攝體

連續AF，是邊半壓快門邊以AF框追蹤被攝體時，一旦對準焦點AF不會就此定住，會持續追蹤對焦的被攝體活動。對運動等活動快速的攝影時較為方便。

離開AF框就失焦

連續AF，是把對準的焦點重疊在AF框上的。追蹤不到被攝體、離開AF框時，焦點就會對在其背景的事物上。

連續AF是以快門時機為優先

連續AF和單點AF不同，即使沒有確實對準焦點也能按下快門。適合焦點不是對得很準也能夠以快門時機為優先的攝影。

適合手動對焦的場面

昏暗的場面或煙火、近接攝影時使用手動模式

被攝體極端黑暗時或煙火、微距攝影等，雖然半壓快門，但AF一直對不準焦點。此時，MF較容易使用。

越過玻璃或圍牆

越過玻璃或圍牆等，在被攝體和相機之間有某物時，AF在此對準焦點，會導致後面的被攝體有模糊的情形。這張照片是想越過窗戶拍攝室內時，焦點對準在映入玻璃的事物的範例。

數位單眼相機的基本知識

照片的印象會因背景而有改變

背景雜亂

拍攝坐雪橇的孩子，但週圍的人太多使背景顯得繁雜。在這情況之下，主角孩子的印象單薄，整張照片顯得不清爽。

單純的背景

孩子開始出發，到達週圍沒有人的地點時才拍攝。背景只有雪地，畫面十分清爽，也能夠凸顯身為主角的孩子。

背景近

以植栽為背景的攝影。因背景太靠近，即使有散景，但卻是能判別葉子形狀程度的散景法。

背景遠

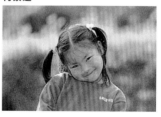

背景相同，但將人物拉到前方，相機也拉到後方來攝影。植栽的散景變大，變成看不出細部的綠色散景。

背景昏暗

以昏暗背景拍攝紅色的楓葉時，照片會變成帶有沉穩的氛圍。若以逆光瞄準昏暗背景時，葉子因光的穿透會變成更加鮮豔的色澤。

背景明亮

變成紅色的楓葉，以明亮背景拍攝時，會變成鮮明華麗的照片。雖然都是一樣的被攝體，但會因對背景所下的工夫而使照片大有不同。

攝影時也要留意背景

照片的構圖固然重要，但只要多留意背景，看起來就會格外不同。以下，介紹一些要領與技巧。

不能只用散景，也要考慮要拍甚麼

背景並非只要散景即可。下面的2張照片都是開放光圈攝影的。2張的背景都形成散景，但依背景上所攝入的事物，會使照片印象有所差異。

單純的背景

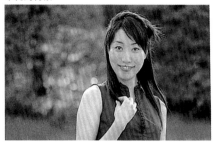

後面的長椅礙眼

要拍廣闊的背景就使用廣角鏡頭

使用望遠鏡頭時，拍入的背景範圍會變狹窄。希望能看出周圍的樣子時，就使用廣角鏡頭攝影。照片的女孩，是使用望遠鏡頭以對岸為背景攝影的。男孩是使用廣角鏡頭，面向河川的上游攝影的。連遠景都攝入畫面，形成能傳達綠意盎然的河川模樣的照片。

使用望遠鏡頭攝影

使用廣角鏡頭攝影

聰明拍攝紀念照的一些要領

　　在紀念照上經常看到的是以建築物等為背景，人物都拍得小小的照片。這主要是被拍攝的人太接近「一起拍攝」的建築物或紀念物所造成。不需要拍全身，請人物往前站較為理想。

首先，僅以背景來構圖。把要納入的人物空間空出來。　　納入人物。

出聲告知，請人物往前走到適當的位置。

數位單眼相機的基本知識

內建與外接閃光燈的差異

內建閃光燈的光量小

閃光燈的光量是以閃光指數（GN）表示，但內建閃光燈的光量小，大概僅GN12左右。照射角度也無法改變，但內建在相機內很方便。作為一點輔助光使用是不會有問題的。

外接閃光燈的光量大

外接閃光燈的光量大。光很明亮可到達遠處。若有GN30左右，即可進行各種的攝影。此外，也有依鏡頭的焦點距離可連動照射角的功能，或可確認照明發光等功能的種類。

要注意來自正面的發光會有陰影

縱向位置拍攝時，在正側方向會出現黑影
把相機持縱向拍攝時，閃光燈的發光部在鏡頭的正側方，以致於在人的正側方出現清晰的影子。

使用內建閃光燈的影子稍細
比左邊照片的影子寬度細，是因鏡頭和閃光燈發光部之間比外接閃光燈小所致。

以橫向位置拍攝時，影子就落在後面
把相機持橫向拍攝時，閃光燈的發光部在鏡頭的正上方，使人物的影子落在後方而看不到。

外接閃光燈可選擇發光部位可活動的類型

若是發光部位的方向可以改變的外接閃光燈，即可作跳燈（反射光）攝影也是一大要點。所謂跳燈（反射光）攝影，是指把閃光燈的光照射在某處，再以其反射光射到被攝體的攝影方法。也有發光部的方向無法改變的產品，須注意。

若有發光部可活動的外接閃光燈，即可作跳燈攝影。

所謂跳燈攝影，是指把閃光燈朝向天花板或牆壁等發光，使反射的柔光照射到被攝體的攝影方法。不易形成陰影為其優點。

要消除陰影，就使用跳燈攝影

使用白色天花板的跳燈攝影
使用天花板的跳燈攝影，是最普遍的方法。把發光部朝上，使光在天花板反射，但條件是天花板必須是白色。天花板有顏色時，反射的閃光燈的光也會帶有該顏色。

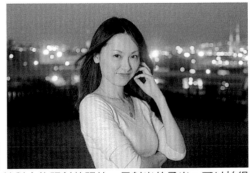

在戶外使用白色牆壁的反射光攝影
若有能反射光的白色牆壁等，在戶外也能作反射光攝影。右邊的照片是其範例。左邊是把閃光燈直接對人物照射的照片。反射光的柔光，可以拍得更漂亮。

數位單眼相機的基本知識

肖像模式

通常，肖像攝影須要把光圈開大，在背景上形成大的散景，以
凸顯對焦的人物。設定肖像模式時，相機會自動設定好。也就
是說會盡可能以開大光圈，AF變成焦點鎖定的單點AF，另外
人物的膚色也能漂亮地重現。

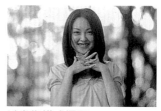

以肖像模式攝影
肖像模式，是要開大光圈，
使對焦的人物以外的散景變
大來決定曝光。背景的樹木
成為散景以凸顯人物。

以風景模式攝影
風景模式，是盡量縮小光
圈，使焦點能對準大範圍來
設定曝光。和左邊照片相
較，背景樹木的散景小。

肖像模式是使用單點AF

設定肖像模式時，對焦模式會
自動設定在單點AF。若是單點
AF即可使用AF鎖定，因此即使
主要的被攝體跑出AF框外，一
樣可以拍攝出對焦的照片。

作焦點鎖定的攝影

單點AF若是沒有對準焦點就無法按下快門

　　對焦模式是單點AF時，焦點沒有對準就無法按下快門。
亦即，合焦燈沒有亮的狀態下，即使按下快門按鈕也拍不
出照片，須注意。

善用場景模式

相機上有所謂「肖像」或「運動」、「風景」等的場景模式。
選擇這些模式，就會變成符合攝影對象或攝影狀況的設定。

運動模式

這是為了清楚拍攝活動被攝體的模式。使用運動模式時，相機會自動設定盡可能快速的快門速度。此外，AF模式會自動變成連續（AI輔助）AF，連續追蹤對焦的被攝體。

以運動模式攝影

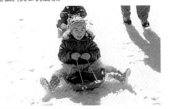

使用運動模式時，會設定在連續AF上。連續追蹤對焦的活動被攝體，尤其對著相機在前後活動的被攝體都能夠清晰地拍攝。

以肖像模式攝影

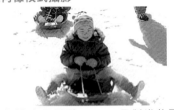

肖像模式是單點AF。一旦對準焦點，AF鎖定就啟動。對準焦點後人物移動時，就會離開焦點而有變成失焦照片的情形。

以運動模式攝影
運動模式是可以選擇快速快門速度的設計。跳躍的孩子，一樣能清晰地拍攝。

以風景模式攝影
風景模式會變成全焦點，而縮小光圈。當然，快門速度會變慢，致使活動快速的人物產生重影。

**運動模式
是使用連續AF**
連續AF是在半壓快門之間，配合位於AF框內的被攝體移動，持續追蹤焦點。直到完全按下快門的瞬間，相機都一直追蹤著焦點，因此可以清晰地拍攝移動的被攝體。

**使用連續AF
就不能AF鎖定**
連續AF，基本上是為了追蹤符合AF框的被攝體焦點所設計的，因此無法使用AF鎖定。一旦合焦，即使改變構圖，被攝體跑出AF框之外，相機就重新把焦點對準在框內的事物。

焦點非對準在人物上，而是在後面的廚房。

風景模式

風景模式是把光圈縮小，作全焦點攝影（看起來整個畫面都對著焦點）的情形居多。因此，使用風景模式是為了使景深（焦點對準可見的範圍）變深所設計的。此外，色調也是以能重現自然風景鮮艷的色彩來設定，相機會自動選擇的設定。

以風景模式攝影

風景模式，是以焦點能對準大範圍而把光圈縮小。範例是把焦點對準在前方的樹幹上，但後面的葉子或枝幹的散景小。

以肖像模式攝影

這是在相同條件下拍攝的照片。焦點是對準在稍微前方的樹幹上，但後面的葉子或枝幹的散景比風景模式大。

色彩鮮豔，對比高

風景模式，是以變成色彩鮮豔、對比高的照片來設定。為了重現如天空的藍或綠等特別鮮豔的色彩而設定。

以風景模式攝影

以肖像模式攝影

風景模式須注意振動

　　使用風景模式時為了盡量縮小光圈，無論如何快門速度都會變慢。若在日陰或傍晚等光量少的場所拍攝，就必須使用三腳架。

必須確實鎖緊三腳架的固定旋鈕。不夠緊，相機就會晃動。

這是使用閃光燈照射把人物拍得亮亮的、以慢速快門把背景的夜景拍得明亮的模式。一般而言，夜景不在閃光燈可及的近距離，因此快門速度快速時，會因光量不足而昏暗。於是，將快門速度轉慢，那麼連背景的夜景都可以拍得明亮。

以夜景肖像模式攝影

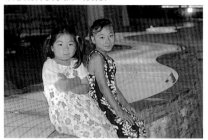

使用夜景肖像，因為會選擇慢的快門速度，因此人物或背景的夜景都可以拍得清楚。

以肖像模式攝影

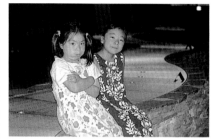

肖像模式，是閃光燈可及的人物可以確實地拍出，但閃光燈不及的背景就會暗暗的。

以夜景肖像攝影

若是夜景肖像，因閃光燈人物可拍得明亮，且以慢速快門使背景能夠明亮地拍攝，因此前後都能夠清楚。

以夜景攝影

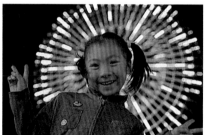

在夜景模式閃光燈不會發光。因變成慢速快門，背景的夜景可以清楚地拍攝，但人物相對暗暗的。

減輕紅眼模式是2次發光

使用夜景模式，閃光燈在減輕紅眼模式下設定的情形居多。減輕紅眼模式下發光會變成2次，必須注意。按快門時的發光是為了防止紅眼，因此要在下一步的發光時攝影。

如果被攝者不了解這情形，會以為在最初的發光就攝影了而有移動的情形。因此，必須事先向被攝者說明減輕紅眼模式的情形。

被攝者在第一次發光後馬上移動，就會發生重影。

購買器材時和店員討論

在新手的時候，在購買相機或鏡頭時，大多不採用透過網路販售等的方法，而是親自前往相機專賣店，和店員討論後才決定。

可是，即使是老練的店員，對於來到店裡的客人突然詢問「哪種相機比較好呢？」也很難簡單地回答。

因為，推薦的器材會因客人的目的而有所不同。

和店員討論時，首先應告知以下的幾項情形。

① 自己的攝影水準

② 拍攝甚麼呢？

③ 預算

④ 過去拍攝的照片的失敗點，或不滿點

沒辦法拍攝小物的、會模糊等，具體傳達較為理想。

⑤ 過去使用過的相機機種

當然，傻瓜相機也可以。

此外，預算有餘，也不要購買超過必要的器材。若是初學者，就暫且從機身和標準變焦鏡頭或高倍率變焦鏡

用」。當然，如果擁有「了解到這程度」的知識時，也要告知才好（例如了解光圈和快門速度等）。而且，希望以後再升級時，也要清楚傳達。

在攝影當中，出現「想拍這樣的照片」的想法時，再添購能實現「想拍這樣的照片」的器材即可。

頭開始買起。

一開始就明確說「第一次使不要有所顧忌，不要羞於

依想拍攝的被攝體所**推薦的器材**

被攝體	推薦的器材
風　景	廣角變焦和高倍率變焦（陰暗也OK）、三腳架
花	微距鏡頭、三腳架
人物（孩子）	望遠變焦或高倍率變焦
人物（肖像）	明亮望遠系鏡頭
夜　景	高倍率變焦、三腳架
物	微距鏡頭、三腳架
運動	300mm級或以上的望遠變焦

數位單眼相機的煩惱Q&A

使用數位單眼相機攝影時，不期然地會有「啊？」心生疑問的情形。以下針對代表性的疑問作回答。

Q 拍攝的所有照片上都會拍到奇怪的影子！

檢查使用數位單眼相機拍攝的照片時，發現在一部分的照片上拍到黑又細的影子。

都是在相同的場所拍攝的，為什麼會如此呢？

A

這是灰塵沾附在感光元件上所導致。

在交換鏡頭時，從卡口進入灰塵，附著在感光元件上，當然，照片上就會照出這樣的影子。

如果是軟片，通常灰塵沾在一張照片上，但下一個鏡頭就不會有的情形居多。但是，數位相機是每次都使用感光元件來攝影，因此若是一旦附著灰塵，無論哪一張照片都會照出相同的灰塵。

為什麼有的照片有影子有的沒有呢？

可是，詢問中是提到「一部分的照片」，並非所有的照片都照到灰塵，為甚麼呢？

其實，灰塵的影子在縮小光圈攝影時是清晰可見，但是若是以開放攝影時因景深變淺，連灰塵也變得模糊。如果是小灰塵，根本就看不出來。

亦即，並非僅一部分的照片有照到影子，而是因為以開放攝影的照片影子都模糊了，才察覺不到灰塵的影子。

灰塵附著在感光元件上時，最安心的作法是請製造廠商清潔。此外，有的廠商會販售可自己清潔的器材，可善加利用。

以F2.8攝影

感光元件上沾附灰塵，但以開放的F2.8攝影的照片，幾乎看不出有灰塵。

以F8攝影

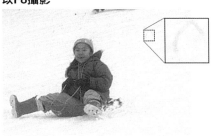

若是F8，可明顯看出有灰塵。

拍攝煙火照片時，無法按下快門！

Q

拍攝煙火時，不知為什麼突然按不下快門。心裡感到很焦急，頻頻按了好幾次快門，這次終於按下快門了。

那一天發生好幾次這樣的狀況，為什麼會這樣呢？

A

煙火或夜景的攝影，快門速度無論如何都會變慢。快門速度變慢之後，就容易出現雜訊，這種雜訊對於夜景或煙火的攝影是非常棘手的事。

減輕這種雜訊，就是一般所謂的抑制雜訊功能。

大概來說，若以超過一定的低速快門攝影時，相機在快門關閉之後，會以和這種快門速度相同的時間在快門關閉的狀態下曝光。本來是變成漆黑的照片，但實際上卻照出雜訊。相機依此雜訊照片，判斷煙火等時間極為緊迫的攝影速度無論如何都會變慢。快門會在何處出現多少雜訊，從上一次攝影的照片中，選擇消除雜急。

花費和快門速度相同的時間

也就是說，就像是以相同快門速度攝影2次，例如以快門速度5秒攝影時，其後的5秒鐘相機是在修正雜訊的作業中。在其間，即使按快門按鈕也按不下快門。

一般的數位單眼相機，以特別規格設定關閉抑制雜訊。考慮攝影時關閉抑制雜訊，之後再使用軟體去除的方法。

消除雜訊

OFF

ON　　▶決定

一般的數位單眼相機有特別規格的選單，可選擇抑制雜訊的ON／OFF。

據說，「數位相機在背景上不容易形成散景」真的嗎？

Q

聽說，「數位相機不太能形成散景」，真的嗎？

使用相同光圈攝影時，軟片呢？

A

相機的散景和數位相機的散景不同嗎？若有不同，原因為何

從結論來說，比較以數位單眼相機主流的ＡＰＳ－Ｃ尺寸攝影的照片，和以35mm軟片相機攝影的照片，的確數位單眼相機的散景較小。

其原因在於數位相機的景深（焦點對準可看到的範圍），是依感光元件的尺寸而有不同所致。

簡言之，感光元件越大，景深就變得越窄，焦點的對準範圍就變窄，意即散景變大。

總之，並非「因數位相機才使散景變小」，而是因感光元件小，致使散景也變小。

左側的照片，是各別在使用三腳架固定相機、人物也站在相同位置的狀態下，使用傻瓜相機、數位單眼相機、35mm單眼相機攝影的照片。光圈都是固定的。

首先傻瓜相機的照片，可以看出背景右幕上所寫的「限定4小時」的文字。

數位單眼相機的照片，可以判讀「4」，但除此以外的文字都難以清楚判讀。至於使用35mm單眼相機的照片，就更加模糊了。可以說是有這樣的差異。

實際比較
所見的散景差異

35mm的軟片大小是24×36mm，但一般數位單眼相機的感光元件使用ＡＰＳ－Ｃ尺寸，則約17×23mm。傻瓜相機就更小，而且也有到5×7mm左右的機種。

可是，如果是採用和35mm軟片相同尺寸（全尺幅）感光元件的數位單眼相機，則可獲得和使用35mm單眼相機攝影相同程度的散景。

使用傻瓜相機攝影

使用數位單眼相機攝影

使用35mm單眼相機攝影

散景　焦點位置

焦點對準可見範圍

散景

焦點對準可見範圍

散景

焦點對準可看到的範圍，稱為「景深」。相機一般在開大光圈時，景深就變窄（上），縮小光圈就變深（下）。而且，數位相機的感光元件越小，景深就變得越深。

■■ 拍攝夜景時，天空的質感粗糙

Q

拍攝夜景時，會有天空部分顯得粗糙的照片。

在使用軟片相機時代，聽說「高感度的軟片粒子粗」，但是，我想數位相機應該和粒子無關。

為什麼看起來會這樣粗糙呢？

A

在昏暗場所長時間曝光時，會變成容易出現雜訊。

這是因為感光元件的溫度上升所致，此外也受到攝影環境的影響。簡而言之，在較熱的場所攝影時，要想到會更容易發生雜訊。

此外，提高ISO感度攝影時，雜訊也會變得顯眼。

感光元件把光變換成電子訊號，而所謂提高感度，就是增幅該電子訊號。也就是說，雜訊也一起增幅。

那麼，最容易出現雜訊的是「提高感度」、「長時間曝光（縮小光圈攝影）」的攝影。

反之，不容易出現雜訊的是「低感度」、「使用高速快門」。

超過 1 秒的快門速度就容易出現雜訊

就標準來說，超過 1 秒的快門速度就容易出現雜訊。

一般的相機，如果把抑制雜訊設定在自動時，在快門速度變成 1 秒以上時，就會開始啟動作用。

打開抑制雜訊功能，相機就會去除多餘的雜訊，因此擔心雜訊時，使用該功能即可。

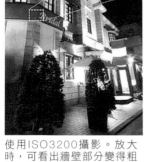

使用ISO3200攝影。放大時，可看出牆壁部分變得粗糙。

使用ISO200攝影。使用三腳架以低感度拍攝，即可獲得漂亮又平滑的影像。

照片影像的顏色或明亮度是以甚麼為標準呢？

Q

照片的顏色或明亮度受到觀看媒體的影響。

相機的液晶螢幕，並不能完全正確重現照片的顏色或明亮度。但是，相機的液晶螢幕可調節明亮度，因此以認為適當的明亮度來設定即可。

另外，電腦的螢幕情形，也會依個體差異或螢幕週邊的環境（明亮度或光源等）而使觀看時有所差異。

「那麼，就調整成可看出適當顏色即可」，這樣說是很簡單，但是業務用的產品則另當別論，以家用普及液晶螢幕來說，顏色吻合是很困難的。

總之，任何的媒體要達到完美的色調是有困難的，那麼要以什麼為標準來思考呢？

A

哪一種才是真正的顏色呢？

以相機的液晶螢幕確認時，是適當的明亮度，但是在電腦觀看時，卻感到略微偏暗。

然後，使用印表機列印時，變成比電腦螢幕所看的更明亮，在電腦螢幕上出現的顏色卻變得泛白。

使用數位相機拍攝的照片是數位資料，經過顯示在相機機體的液晶螢幕上或電腦的螢幕上、列印等過程，才能成為「照片」來鑑賞。

由於具有如此的特性，導致

以列印時的顏色為基準來思考

一般來說，我想以在家列印時的顏色為基準來思考。

列印在紙上時，數位資料才會變成所謂「照片」的實體。紙的「白」卻有各種的顏色，其色彩是任何人看了都一樣，因此以此為標準來思考。

可是，在家列印時，依紙張或印表機的機種等，會使顯示的顏色或明亮度即可。

總之，調整可變成最漂亮顯色的顏色或明亮度即可。

以列印時的顏色為基準來思考

一般來說，我想以在家列印時的顏色為基準來思考。

例如，照片的白色等等是墨汁無法印出的，因此是以紙的顏色直接呈現。

簡而言之就是「白」，但是紙的「白」卻有各種的顏色，總之，決定自己常用的紙和印表機，調整可變成最漂亮顯色的顏色或明亮度即可。

有微妙的差異。

例如，照片的白色等等是墨汁無法印出的，因此是以紙的

螢幕亮度

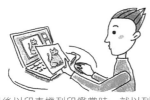

若是數位單眼相機，可調節播放螢幕的明亮度。調整到自己認為適當的明亮度。

最後以印表機列印鑑賞時，就以列印為標準來思考。若需潤飾調節明亮度時，就先列印出來看看，然後邊看列印邊作調整。

器材保養上必要的用品

毛刷

毛筆等亦可替代。毛質柔軟的較為適當。可去除進入細部的灰塵等。

清潔布或軟皮

軟皮比布料高價，但柔軟容易使用。也有可以用手洗的矽油（silicone）布。

鏡頭清潔液

一般為液狀的清潔液。稍微沾在紙上來使用。基本上是清潔鏡頭用，但機身沾有嚴重髒污時亦可使用。

棉花棒

擦拭轉盤按鈕或細小部位的髒污很方便。照片是相機清潔專用品，但一般家庭現有的即可。

鏡頭清潔紙

不傷鏡頭，可抹去髒污。亦可使用在濾鏡上。用完就丟可常保清潔。

免洗筷

捲鏡頭清潔紙時使用。削尖前端就容易使用。

吹氣罐

吹掉灰塵或髒東西。亦可使用在去除鏡頭的霧氣，因此攝影時隨身攜帶較方便。

相機和鏡頭的保養法

灰塵是數位相機的大敵。請確實做好保養。

數位相機對灰塵或黴菌的抵抗力弱

數位相機是精密的機器，因此必須充分注意灰塵或黴菌。

把相機隨身帶著走，就會沾附水分或砂、灰塵。如果對這些置之不理，在照片上就會拍出灰塵，而且也成為傷害或腐蝕的原因。

偶爾清潔機身或鏡頭，確實清除灰塵。在此介紹的用具，都是在相機行或量販店可購得的。並非高價品，希望都能齊備。

只不過，無法靠自己的手動保養時，可利用製造廠商的服務中心。

150

機身清潔的順序

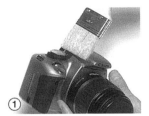

① 使用毛刷刷掉機身的外側或轉盤鈕的灰塵。

② 使用清潔布擦拭機身的外側。

③ 在棉棒上沾少量的鏡頭清潔液，清潔觀景窗。

④ 使用吹氣罐吹掉反光鏡的灰塵或髒東西。不可直接觸碰。

從機身的外側開始擦拭

首先，從機身的清潔開始。以下介紹順序。

①用毛刷刷掉灰塵

首先，使用毛刷刷掉機身外塵，亦可使用毛刷刷落。

轉盤的旋鈕等細小部位的灰塵，亦可使用毛刷刷落。

側的灰塵。

在附著砂粒的情況下突然擦拭，恐怕會成為磨損的原因。

也可以使用吹氣罐亦可，但機身的外側以毛刷較易使用。

③使用鏡頭清潔液擦拭觀景窗

觀景窗很小，用手指不容易清潔。把清潔紙捲在削尖的免洗筷上，或使用棉花棒。在紙洗筷上，或棉花棒上沾少許的鏡頭清潔液，擦拭髒污。之後再乾擦。

使用免洗筷時，如果直接碰觸到觀景窗，恐怕會有傷害觀景窗之虞。不要露出尖端，小心捲上清潔紙。

污，可使用鏡頭清潔液。

無論如何都擦不乾淨的髒污時，可使用鏡頭清潔液。

乾、擦拭外側後，再乾擦。

或者，把乾淨的布弄濕擰那麼地神經質。使用清潔布擦拭外側。

②用布擦拭外側

清潔機身不需要像清潔鏡頭吹掉。

至於觀景窗，則使用吹氣罐吹掉。

反光鏡是很容易附著灰塵的部分，但要避免直接觸碰這部位。使用吹氣罐吹掉灰塵。即使如此還是有吹不掉的髒污時，就拿到製造廠商的服務中心委託清潔。

④不要觸碰反光鏡，用吹氣罐清潔

弄不掉的髒污請服務中心處理

無論如何都弄不掉的髒污，就不要勉強處理，可利用服務中心。透過網路調查最近的服務中心。

如果服務中心在較遠的地方，也可以和購買相機的零售商詢問。

尤其感光元件是非常纖細的零件，使用吹氣罐仍然吹不掉的髒污，就請製造廠商的服務中心處理。

感光元件清潔的順序

清潔感光文件

清潔完畢後，
請關閉電源

Cancel　　OK

① 開始清潔感光元件之前，充分充飽電池。

② 從選單選擇「清潔感光元件」，升起反光鏡。

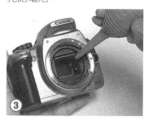

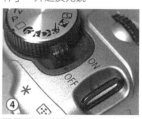

③ 使用吹氣罐吹掉灰塵。為了不傷及感光元件，務必慎重進行。

④ 關閉電源開關，把反光鏡回復原狀。

充分充電使反光鏡不要降下

結束機身外側的清潔後，接著是清潔位於內部的感光元件。容易附著灰塵，但屬纖細部分，作業要很小心仔細。

①電池要充分充電

清潔感光元件時，必須升起反光鏡。

若在清潔途中電池沒電時，反光鏡會降下而有傷害感光元件之虞。因此，在清潔之前務必充分充電。

②從選單畫面選擇「清潔感光元件」

選單會依不同機種而有「清潔感光元件」「清潔反光鏡升起」等各種說法。

邊看使用說明書邊進行。

③使用吹氣罐吹掉灰塵

在感光元件上附有低通濾鏡，這是不能直接觸碰的部分。要避免使用毛刷或棉花棒。

使用吹氣罐吹掉灰塵，此時須注意吹氣罐的前端不要進入鏡頭罩內。

④回復反光鏡後完成

感光元件的清潔結束後，關

此外，依不同機種也有電池未充分充飽電時，反光鏡就不會升起的設置。

閉電源開關。關閉快門、反光鏡就會降下。

若有AC電源變壓器，即可安心清潔

清潔感光元件的途中電池沒電時，反光鏡會突然降下，而有傷害感光元件的可能性。

為了避免這樣的擔憂，使用AC電源變壓器即可。

在一般的機種當中，都有另外販售AC電源變壓器。預算有餘時，可考慮購買。

鏡頭清潔的順序

① 使用吹氣罐吹掉大灰塵。

② 變焦環的溝槽等髒污使用布擦拭。

③ 把鏡頭清潔紙捲在免洗筷上，沾清潔液擦拭。

④ 別忘了清潔位於後側的鏡頭玻璃鏡面。

⑤ 鏡頭蓋的內側也要清潔。

不要忘記清潔後部或鏡頭蓋內

鏡頭的髒污會影響攝影，務必仔細清潔。

① 使用吹氣罐吹掉灰塵

使用吹氣罐和毛刷清除灰塵。鏡頭部分是盡量使用吹氣罐來清除灰塵。溝槽部主要是使用毛刷。

② 外側用布擦拭

此時，不要沾太多的清潔液。也不要把清潔液直接滴在鏡頭上。

③ 使用鏡頭清潔液和紙擦拭

把鏡頭清潔紙捲在免洗筷上，沾少量的鏡頭清潔液，以畫圓方式擦拭鏡頭。

和機身的外側同樣，把布打濕擦乾擦拭後，再乾擦。

沾上手垢等髒污的情形頗多。變焦環的溝槽等，不經意地用布擦拭。

④ 後玻璃鏡面也以同樣地要領

⑤ 也要清潔鏡頭蓋的內側

容易忘記的鏡頭蓋內側也要清潔。在此沾附灰塵，該灰塵就容易附著在鏡頭上。

擦拭

平時，眼睛看不到的部分都容易忽略忘記，後玻璃鏡面也要以相同要領清潔。髒污對攝影的影響，後玻璃鏡面比前玻璃鏡面還嚴重。

此外，後玻璃鏡面一旦沾附灰塵，該灰塵就容易附著在感光元件上。後玻璃鏡面位在深處，使用棉花棒等就容易清潔。

數位相機 & 照片 的 用語辭典

【AE】
「Automatic Exposure」的縮寫，意指自動曝光。相機從被攝體的明亮度算出適當曝光，自動設定曝光。

【AEB】
「Automatic Exposure Braket」的縮寫，意指自動階段曝光，自動包圍曝光功能。設定該功能時，不需要一個一個作曝光補償，能以適當曝光、正側補償曝光、負側補償曝光連續攝影。

【AF】
「Auto Focus」的縮寫，對準焦點的功能。半壓快門就啟動，那時對焦框重疊在被攝體上就對準焦點。

【AF框】
在觀景窗內，顯示AF感應器設定位置的記號。AF起動時，該AF框重疊在被攝體上就對準焦點。

【AF補助光】
被攝體暗沉，AF無法對準焦點時，為了對準焦點，相機把光照射在被攝體的功能。

【AF模式】
自動對焦的模式。大致可分為2種類，在半壓快門之間，連續性地持續追蹤焦點的AF（AF‧C、AI輔助AF），以及焦點對準被攝體就鎖定的單點AF（AF‧S、單一AF）。

【AF鎖】
半壓快門時，AF就發生作用對準焦點，在此鎖定焦點的功能。以單點AF可使用。只要是快門半壓的狀態，焦點就不會動，但手指一放開快門按鈕就解除。

【APS-C尺寸】
感光元件的尺寸之一。約17×23 mm，在現在的數位單眼相機使用最多。

【F值】
光圈值。表示光圈打開程度的數值。數字越小光圈張越開，可吸入越多的光。反之，數字越大光圈縮小，可吸入的光量越減少。

【ISO感度】
表示對光敏感到甚麼程度的數值。數位相機的情形是把感光元件的感度，以相當於軟片相機的ISO感度來表示。數字越小，對光反應越遲鈍、但畫質優，數字越大，對光越敏感但畫質降低。

【JPEG】
最一般性的數位影像檔案格式。被壓縮的資料小、容易處理。可是，壓縮比太高，畫質會變差。等級是8位元。

【MF】
攝影者以手動對準焦點的模式。

【ND濾鏡】
降低影像明亮度的濾鏡。沒有色偏的灰色濾鏡，其濃度各有不同。在明亮場合設定慢速快門時常使用。

【PL濾鏡】
偏光濾鏡。為了去除多餘反射光的濾鏡。效果會因光和濾鏡的角度而有差異，因此濾鏡前面旋轉360度。邊透過觀景窗確認，邊尋找可以變成自己喜歡的效果的大小角度。

【RAW（未加工）資料】
顧名思義，是「原始資料」的意思。JPEG是壓縮資料變輕，但RAW資料沒有壓縮，把感應器輸出訊號直接變成數位訊號來記錄。輸入電腦觀看影像，畫質也不會劣化。有12位元的等級，畫質高，但資料量非常大。

【TIFF】
「Tagged Image File Format」的縮寫。是影像資料的保存形式之一，比JPEG的影像劣化少。依不同機種，也有可選擇TIFF形式的。

【TTL測光】
內建曝光計的相機，攝影時測量通過鏡頭的光的類型。測光方式雖有幾種不同方式，但一般的數位單眼相機都使用這種類型。

【紅眼現象】

使用閃光燈攝影，導致人物的眼睛拍起來紅紅的現象。閃光燈的光反射在眼球內的微血管上，拍起來變成紅色。閃光燈或鏡頭拉近時，特別容易發生。

【壓縮】
把資料量變小又變輕。壓縮影像，是稱為非可逆壓縮的被壓縮影像，是無法回復原狀的，但若是可逆壓縮，之後就可以回復原狀（影像不會劣化）。JPEG

【壓縮效果】
使用望遠鏡頭時遠近感減弱，背景或前景的距離看起來像是如同被壓縮的效果。

【曝光不足】
比適當的曝光更暗的曝光情形。雖有不自然程度的昏暗，或比適當稍暗等程度的差異，但都是指比適當曝光暗的情形。也有刻意作為表現的情形。↓曝光過度

【雲台】
裝著相機的三腳架的頭部。依控制軸的數量可分為萬向、雙向及三向三種類型。

【預設對焦點】
事先把焦點對準在被攝體會通過的一點上，當被攝體來到這一點時就按下快門來對準焦點的方法。只不過不熟悉就難以掌握。

【曝光過度】
曝光過於明亮的狀態。↓曝光不足

【閃光燈指數】
表示閃光燈的光量數值。閃光燈指數越大，閃光燈的光量也大。

【色調】
↓對比

【開放】
意指盡可能開大鏡頭時的光圈值情形。

【畫角】
表示在畫面能拍攝入多少範圍的角度。依焦點距離和畫面對角線的長度而定。

【逆光】
光從相機的對面側，亦即從被攝體的後側照射過來的狀態。

【眼神光】
把亮點拍攝在人物眼睛上的情形。攝入眼神光，人物的表情看起來更生動。

【顯像參數】
數位相機將對比或色相、色的濃度等如何完成影像，以相機的設定來決定。也就是攝影數值。

【魚眼鏡頭】
大約180度畫角的超廣角鏡頭。以極端的扭曲為特徵。

【記憶卡】
記錄數位相機影像資料的記憶卡。有CF卡（Compact Flash）或SD卡等不同種類。在1片記憶卡上可記錄的張數，是依記憶卡的容量和影像的大小而有變化。

【特寫鏡頭】
在鏡頭前端裝著如濾鏡般的微距攝影用附件。可以更接近被攝體攝影。

【死黑】
陰影部（暗的部分）黑暗，無法表現色調的狀態。↓死白

【罩影】
光線被遮住。因濾鏡框或遮光罩的使用不當，使畫面的四角拍起來黑黑的，因口徑的侵蝕等使週邊光量降低的現象，均因罩影所引起。

【感光元件】
相當於軟片相機的軟片的電子零件，把被攝體的明亮度或色彩轉換為電子訊號。

【屈光補償】

【鬼影】
逆光攝影時，進入鏡頭內的光亂反射到達感光元件時就會出現的失焦影像。太陽等進入畫面內時，經常會出現光圈形狀的影像，這些就稱為鬼影。

【連續AF】
AF模式之一。半壓快門期間，持續追蹤被攝體的焦點。依不同製造廠商也有被稱為AI輔助。

【對比】
意謂影像的明暗色調。

【最短攝影距離】
表示可以接近被攝體到甚麼程度的距離，其鏡頭固有的極限值。超過其極限靠近被攝體時就無法對準焦點的位置，也就是感光元件面到被攝體的距離。

【側光】
對著被攝體，來自側方向的光。

【光圈】
限制通過鏡頭光量的窗口。接近圓形的窗口，開口部為同心圓狀，可變大或變小。開大光圈時，通過的光量變多，縮小光圈時通過的光量變小。

將觀景窗配合攝影者的視力，調整為可清楚觀看的程度。

【快門速度】
快門張開到關閉之間，光照射到感光元件上的1點時間的長度。

【光圈優先AE（A模式）】
攝影者選擇快門速度作設定時，相機配合該設定判斷適當曝光設定該光圈的自動曝光模式。

【快門速度優先AE（S模式）】
攝影者決定光圈設定時，相機側配合該設定判斷適當曝光設定快門速度的自動曝光模式。

【視野率】
影像所能看到的範圍，和以觀景窗所能看到的範圍的比率。所謂視野率95％，就是以觀景窗能確認的是實際拍攝95％的範圍。

【陰影部】
影像內暗沉的部分。

【順光】
光從相機的後側，亦即從被攝體的正面射過來的狀態。拍攝人物時，臉部會形成強烈的陰影。

【焦點距離】
簡言之，是鏡頭到焦點（感光元件面）的距離。以 mm 為單位標記。焦點距離越短（廣角）畫角變得越廣，可拍攝寬廣範圍。反之，焦點距離越長（望遠）畫角變得越狹窄，可以把被攝體拍得很大。

【死白】
強光部（明亮部分）變白，無法重現色調的狀態。↓死黑

【場景模式】
依不同被攝體，自動設定適當曝光或設置的模式。主要是搭載在初級相機上，依不同被攝體作插圖表示，很容易了解。

【變焦鏡頭】
可以改變焦點距離的鏡頭。依可涵蓋的焦點距離，分為廣角變焦、標準變焦、望遠變焦等。

【單焦點鏡頭】
焦點距離固定的鏡頭。和變焦鏡頭相比較，具有可使用明亮F值等的優點。

【數位單眼相機】
通過攝影用鏡頭的光以反光鏡反射在焦點玻璃上投影，以觀景窗分無法曝光，這部分拍起來會暗。

【手震補償功能】
輔助手震的功能。有把相機振動的動作，以鏡頭動作來抵銷的類型，以及以感光元件動作來抵銷的類型。以感光元件動作的類型，稱為機體內建手震補償，無論裝著哪一種的鏡頭都可以作手震補償為其優點。

【望遠側】
意味變焦鏡頭的長焦點側。例如，80～200 mm 的鏡頭，200 mm 即為望遠側。↓廣角側

【動態預測AF】
使用連續AF時，相機預測被攝體動作的下一步動作，持續追蹤焦點的功能。在快門時間間隔之間也預測被攝體的移動來對準焦點。

【同步速度】
意指閃光燈發光時，整個畫面可

以一次曝光的快門速度。亦即，閃光燈發光之間的快門速度。變成比這個更高速的快門時，以快門幕遮蔽的部分無法曝光，這部分拍起來會暗。

【驅動模式】
可選擇「1張攝影」、「連續攝影」、「遙控攝影」、「自拍」等功能。

【修飾】
裁切攝影影像的一部分。

【移攝】
配合被攝體的動作來移動相機，不使被攝體動作模糊，可以很清楚，背景如流動般作散景的攝影方法。

【日間補光】
白天在屋外等，明亮狀況下仍然使用閃光燈攝影。被攝體因逆光或某種陰影等比週圍黑暗時，使用閃光燈的光作補助。

【網路沖印店】
經由網路委託沖洗店或照相館等列印。無論半夜或清晨等隨時都可以下單預定為其優點。

【雜訊】
意指出現在數位影像上的影像模糊。應該平滑的部分，看起來粗糙的狀態。以高感度攝影，或使用低速快門時容易出現。

【抑制雜訊】
抑制在數位影像上發生雜訊的功能。數位相機的抑制雜訊功能是以ON／OFF作選擇。

【高角度】
從高的位置俯瞰被攝體來拍攝的角度。→低角度

【高色調】
影像整體變成明亮的風格。→低色調

【背景】
位於被攝體後面的事物或景色。

【亮光】
畫面內明亮的部分。

【反射光】
不直接照射光，先反射在某物上，再以其反射光照射被攝體。具有使光變得柔和，不易形成陰影的優點。

【胸部以上特寫】
人物照拍攝時，對準胸部以上。

【Perspective】
使影像上的事物具有遠近感或立體感的技法。以線條的組合或散景等作表現，但用在照片的情形，多半指使用廣角鏡頭的遠近感情形居多。

【試拍】
意指改變條件多拍攝幾張。

【bulb】
按著快門按鈕期間快門張開，放開快門按鈕就關閉的控制快門速度方法。主要是想在慢速快門時使用。

【半壓】
不把快門按鈕完全按到底，僅壓一半的狀態。在AF有使用如此狀態來對準焦點。

【半逆光】
光從被攝體的斜後方照射過來的狀態。

【全焦點攝影】
焦點對準在能清晰地看到畫面各處的狀態。

【短矩圖】
把影像的像素依明亮度分為256階段，從暗的部分到明亮部分以棒點。

【失焦】

【日本國旗式照片】
主要被攝體如日本國旗式的拍攝，在畫面中央的照片。否定的評價多，但依背景的選擇，未必都是不好的影像。

【預覽軟體】
意指閱覽影像的軟體。將照片以一覽表顯示，可以一次觀看。可以把選擇的影像放大，確認細部。在影像整理上也方便。

【標準鏡頭】
使用35mm軟片相機，是以50mm鏡頭為標準。數位相機的情形，是依感光元件的大小使畫角有改變，因此無法論定哪一種才是標準，但勉強來說，具有40～55度的鏡頭為標準。數位單眼相機使用一般感光元件APS-C尺寸時，標準就是35mm左右的鏡頭。

【焦點】
鏡頭的焦點。像是能清晰成像的點。

【失焦】

狀圖排列。如果圖的頂點靠右就是過曝，靠左就是不足的影像。

未對準焦點的狀態。影像無法清晰成像，變得模糊。

【觀景窗】
用眼睛確認攝影的光學裝置。單眼相機的觀景窗，可直接確認通過攝影鏡頭的光。

【焦點鎖定】
和AF鎖相同。一旦對準焦點，就一直維持焦點位置的功能。使用單眼相機大概半壓快門即可啟動該功能。僅能在單點AF時使用的功能。

【Four-thirds System】
Olympus和柯達制定的數位單眼相機的新規格。採用4/3類型（約13×17mm）的感光元件，以凸顯感光元件與鏡頭的性能為目的。如果是採用Four-thirds System的相機和鏡頭，連其他公司產品也有互換性為特徵。

【遮光罩】
附在鏡頭的前面，有如遮陰般的器材。可防止多餘的光射入鏡頭。

【Browser Soft】→預覽軟體

【平滑】

意指平坦。使用在有關光的狀態時，並非方向性強烈的光線，而是柔和的光。

【手動】
以手動設定白平衡的方法。

【全片幅】
感光元件的尺寸之一。和35㎜軟片相機的1張相同大小的約24×36㎜。

【振動】
快門幕打開期間，被攝體或相機移動，使被攝體或，背景等無法清楚拍攝的狀態。

【白化】
在逆光時容易出現的現象。射入鏡頭的光亂反射，在畫面整個或部分出現白化。出現白化時，影像的對比降低。為了防止這現象，要避免光直接照射在鏡頭的前玻璃上。

【預覽功能】
單眼相機的情形，以觀景窗可確認的影像，是所裝著的鏡頭使用開放F值的影像。縮小這種實際所設定的F值，使攝影時的影像能在觀景窗確認的功能。

【框架】
以觀景窗或液晶螢幕等等，決定攝影範圍或構圖等的操作。

【程式AE】
由相機決定快門速度和光圈組合的設定，即自動曝光。P模式或場景模式均屬此類。

【望遠鏡頭】
具有比標準鏡頭更長焦點距離的鏡頭。可以把遠處的事物拍大。

【散景】
未對準焦點，沒有清晰地拍出影像的模糊部分。

【散景味】
散景部分的描寫樣子。

【肖像】
人物的肖像照。主要以臉部為主體的直接攝影。

【白平衡】
依攝影場所的光線，防止色調偏離的功能。將依各種光源所引起的顏色相抵消來補償。也有由相機判斷當場的光線狀況自動補償的功能（自動白平衡）。

【Mount】
意指鏡頭的後部口徑，以及機體

卡口的口徑。依製造廠商，形狀各有不同。

【前焦、後焦】
焦點對準在比原來對完焦距的被攝體前面的狀態為前焦，對焦對準在後面的狀態為後焦。

【前散景、後散景】
位於主要被攝體前面的散景為前散景，位於後面的散景為後散景。

【微距鏡頭】
以微距攝影用所設計的鏡頭。最短攝影距離短，而且接近被攝體攝影時，可發揮高度描寫力。在一般的攝影上也可使用。

【手動曝光】
無論快門速度或光圈均由攝影者決定之下進行攝影。

【靠近】
意指微距攝影、或者使用望遠鏡頭作特寫。

【打光板】
把光反射到被攝體的板子。一般是使用白色或銀色，依狀況分別使用。

【快門線】

連接在相機上使用。手不接觸機體即可按下快門的配件。

【低角度】
從低位置仰望被攝體拍攝的角度。↓高角度

【曝光】
為了使光照射在感光元件上來設定光圈，開開快門的作業。也有指快門速度和光圈的組合。

【曝光補償】
為了補償曝光的過度與不足，由攝影者增加不足的光量或減少過度的設定。須要明亮補償時是正補償，陰暗時作負補償。

【低通濾鏡】
位於感光元件之前，為了防止波紋所引起的影像劣化，把光變得稍微柔和的濾鏡。

【廣角側】
意指變焦鏡頭的短焦點側。例如，17－55㎜的鏡頭，17㎜就是廣角側。↓望遠側

山岡麻子

1967年出生於神奈川縣。東京工藝大學攝影工學科畢業。曾任相機零件製造廠商、攝影師助理，之後以自由攝影師身分獨立開業，活躍於相機雜誌等。著書有『超入門 35ミリ一眼レフカメラ』、共同著作有『図解 写真の基礎知識』、『１５日でわかる！撮影の基本』（以上為日本学習研究社出版）。

TITLE

第一次使用數位單眼

STAFF

出版	瑞昇文化事業股份有限公司
作者	山岡麻子
譯者	楊鴻儒

總編輯	郭湘齡
責任編輯	闕韻哲
文字編輯	王瓊苹
美術編輯	李宜靜
排版	執筆者設計工作室
製版	興旺彩色製版股份有限公司
印刷	桂林彩色印刷股份有限公司

戶名	瑞昇文化事業股份有限公司
劃撥帳號	19598343
地址	台北縣中和市景平路464巷2弄1-4號
電話	(02)2945-3191
傳真	(02)2945-3190
網址	www.rising-books.com.tw
Mail	resing@ms34.hinet.net

初版日期	2010年4月
定價	250元

國家圖書館出版品預行編目資料

第一次使用數位單眼 /
山岡麻子著作；楊鴻儒譯.
-- 初版. -- 台北縣中和市：瑞昇文化，2010.03
160面；14.8×21公分

ISBN 978-957-526-939-5 (平裝)

1.攝影技術　2.數位相機

952　　　　　　　　　　　99002805

DIGITAL ICHIGANREFU KONNA SYASHIN GA TORITAKATTA !
© ASAKO YAMAOKA 2006
Originally published in Japan in 2006 by NIPPON JITSUGYO PUBLISHING CO., LTD.
Chinese translation rights arranged through TOHAN CORPORATION, TOKYO.